U0033448

超成功
鋼琴教室
法則大全

\創業起飛/
\七絕招/

藤拓弘

李宜萍—譯

目錄

086

第5章：工作的法則

前言

　　這個世界上存在著各式各樣抽象的、看不見的「法則」，心理法則、商業法則、行動法則……等等。雖然平常沒有意識到，但事實上我們一直都遵循著這些「法則」在行動，並且這類情況並不在少數。在行銷的世界裡，為了提高銷售量，在日常生活中就一直運用「法則」；像是：百貨公司地下美食賣場的試吃、餐廳裡「限量○份！」的午餐、「後續發展請見官網！」這類誘導觀眾的電視廣告等等，這些善用心理法則、促使人們產生購買等消費行為的方式，都可成為行銷手法。

　　像這樣在商業界日常即在運用的「法則」，如果將之借用到鋼琴教室經營、學生招募等，會如何呢？在我們的鋼琴教室業界也能善用這些「法則」嗎？為了尋求答案，我便開始有意識地嘗試將這些「法則」實踐在教室經營、學生招募以及課堂教學上。我先說說實踐的結果讓我理解到，「法則」運用到鋼琴教室上是可行的，也為我帶來了許多恩澤；而且身為鋼琴演奏的指導者，也實際感受到對於我的生

活方式有良好的影響。

本書是以我實際在鋼琴教室的教學現場運用、並且實踐「法則」的**經驗**為基礎所撰寫完成的。具體分成「招募學生的法則」、「經營教室的法則」、「課程教學的法則」、「金錢的法則」、「工作的法則」、「達成目標的法則」、「人生的法則」，將介紹給各位共 7 個篇章、49 個法則。而本書的特色是，為了讓對於商業領域、心理學等不太熟悉的鋼琴老師能夠理解，將會舉一些簡單明瞭的案例來解說。另外，為使各位度過充實的每一天，不只是工作層面，本書也會穿插一些觀點與想法。如果能夠靈活地運用本書所介紹的各種法則，相信各位的鋼琴教室營運一定能更加充實，過著愉快的教學生活。

但是，要請各位注意，「法則」是把有雙面刃的劍。如果誤解了其背後的概念、或是使用錯誤，將有可能造成反效果。為此，本書也有提到一些使用上要注意的事項，在各章節的最後還刊載了「**鋼琴教室・三事**」的專欄，如果各位能以輕鬆愉快的心情來閱讀這些鋼琴教室裡常見的光景，即是我的莫大榮幸。

只要稍微意識到本書中介紹的多項法則，應該就會產生很大的效用；如果能讓你從今天開始活用到教室經營或是課程教學上，對我而言便是無上的喜悅。

—— 藤 拓弘

第 **1** 章　招募學生的法則

1-1

期待感會吸引學生

■ 惠勒法則

「不要賣牛排，要賣滋滋作響的煎牛排聲！」（Don't sell the steak, sell the sizzle.— Elmer Wheeler.）

在商業的世界裡有一句很有名的話，各位應該有聽過吧？美國經營學顧問艾瑪・惠勒（Elmer Wheeler，1903~1968）在1937年提倡的「惠勒法則」，在現今的商務場合上，也有不少次被商務人士提出來的機會。

這句話中的「sizzle」，英文意思是指煎烤肉時發出的「滋滋」聲。當你想要推銷

客人買牛排時，不要直接搬出牛排來賣，而是在鐵板上煎烤牛排、烤得滋滋作響、傳達肉汁四溢的樣子，更能引起人們的食慾，繼而有意購買。換句話說，**比起直接販售商品本身，訴諸於感官使對方有所體會，更能提高購買意願。**你應該也曾經有過這樣的經驗：受到蒲燒鰻、烤雞肉串醬汁的焦香吸引，忍不住就買了吧……。

「惠勒法則」中最重要的關鍵是，販賣讓客人想要該商品的誘因（滋滋聲）。試著將這個法則套用到鋼琴教室上去思考看看，舉例來說，「春季招生中！本教室是間讓你覺得像在家中一般舒適愉快的教室」，這樣的宣傳標語既老套又抽象；教室的特徵是什麼？進到這間教室後會變得如何呢？像這類具體的部分都沒有表達出來。在此，我們來試著花心思表達「滋滋作響感」，也就是「要給人在進這間教室學琴之後有所收穫的感覺」。

「客廳裡流淌著孩子彈奏的鋼琴聲，家中氣氛變得更開朗了！」

「準備好相機了嗎？孩子要在愉快的音樂發表會上大展身手了喔！」

「在孩子開始學琴之後，也想跟著學琴的媽媽急速增加！」

各位覺得如何呢？比起單純表達「學鋼琴很快樂喔」，以給人的印象來看，是不是比較有把感受傳達出來？請試著像這樣花點心思，將學鋼琴的樂趣、好處訴諸於情感、感受並傳達出來；只是改變文字的表現方式，就能夠使人有所共鳴、讓人將學琴化為行動。

1-2

如果要上網招募學生 ■ 2S 法則

我在之前的著作《超成功鋼琴教室經營大全～學員招生七法則》中曾介紹過「AISAS 法則」，說明消費者在購買商品的過程。這個法則表示人們透過某種途徑知道了商品、最後進行購買的各階段心理變化。再次向各位介紹，「AISAS 法則」是取自「Attention」（注意）、「Interest」（關注）、「Search」（搜尋）、「Action」（行動）、「Share」（分享）這五個單字的首字母。

這個法則的前身是，1898 年美國的銷售員路易斯（E. St. Elmo Lewis，1872～1948）所提倡的「AIDA 法則」。他以「Attention」（注意）、「Interest」（關注）、「Desire」（欲望）、「Action」（行動）這 4 種過程來說明消費者的行為。舉例來說，你在廣告傳單上知道了某件商品的存在，產生了興趣，購買的欲望越來越高，繼而採取購買的行動；「AIDA 法則」就是在說明這樣的一個過程。近年，由於網路的普及，有學者添加了「Search」（搜尋）與「Share」（分享），變成「AISAS 法則」而廣為人知。

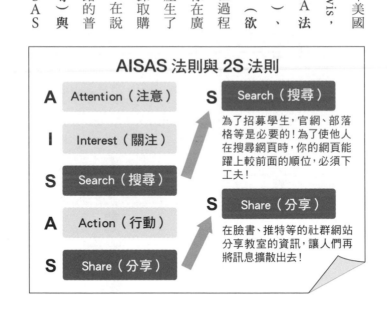

AISAS 法則與 2S 法則

A Attention（注意）

I Interest（關注）

S Search（搜尋）

A Action（行動）

S Share（分享）

S Search（搜尋）

為了招募學生，官網、部落格等是必要的！為了使他人在搜尋網頁時，你的網頁能躍上較前面的順位，必須下工夫！

S Share（分享）

在臉書、推特等的社群網站分享教室的資訊，讓人們再將訊息擴散出去！

人們會上網「搜尋」引起自己「注意」或「關注」的事物，並因為獲得的網路資訊而使購買意願高漲，繼而形成購買這個「行動」之後的「分享」這個過程，人們會在部落格或是臉書等社群網站（SNS，Social Networking Service）分享商品、服務等的資訊，可以說這是只有在這個個人媒體輕鬆就能發送資訊的時代才有的過程。這個過程會成為「口碑」的源頭，並可能因為東西的好壞而爆紅。在招生這方面，由於「Search」（搜尋）與「Share」（分享）是關鍵，我將這兩個過程稱之為「2S法則」並且重視。

首先，有關「Search」（搜尋），當想搜尋地方區域的鋼琴教室時，大部分的人會用電腦或是智慧型手機來搜尋。在這個階段，如果你的教室沒有官網或是部落格，就形同你的教室不存在；想要有學生、卻還沒有在網路上公開相關資訊的話，應該要盡早開始著手處理。即便透過網路，要達到成效也需要耗費時間；因為經營越長久的

網站，越容易出現在關鍵字搜尋上靠前的順位，經年累月下來，搜尋引擎也會給予該網站較高的評價。

「Share」（分享）是指請學生或是家長協助分享對教室有利的資訊，不過如果刻意要求他們分享，可以說難度頗高。關於這一點，如果教室以真誠的態度從事教室經營與教學，學生或家長就很有可能會上傳對教室有利的資訊在自己的社群網站上。另外，關於音樂發表會等的活動訊息，可以放上容易引起話題的照片，就能期待活動被分享到各大社群網站上。如果學生或家長能協助發布相關訊息的話，可以告知他「在轉發消息時，請務必附上教室的名稱」，或許就能擴散給與學生、家長相關的人士知道。

關於「Share」（分享）必須要注意的一點是，因為情況的不同，也有可能擴散出去的是對於教室的批評或是抱怨，這點無可否認；而關於這一點，無論在哪個業界、無論做什麼生意，都必須承受同樣的風險。重要的是，即便發生了問題，無論面對多麼微小的事情都要誠實以對、認真處理；另外再加上，每天都要努力提供給學生滿意度很高的課程，那麼必定會有人願意給予展現真摯態度的老師良好的評價。

1-3

第一印象決定一切！ ■ 外表的3秒法則

據說對於初次見面的人的印象，在僅僅3〜5秒內就決定了。人們會強烈地受到最初獲得資訊的影響，這在心理學上稱之為「初始效應」（Primacy Effect），指的是「第一印象」給人的印象有多強烈，就越有可能殘留到長期記憶中。

對於鋼琴教師而言，「第一印象」非常重要。舉例來說，對於第一次來到教室的人來說，最初的印象是決定是否要在這間教室學琴的重要因素，這當中包含了對於教室的印象、也包含了對於老師的印象。勝負只在最初的3秒鐘、老師的外表能夠給予對方有多少好的印象，這就是所謂的**「外表的3秒法則」**。臉上的表情、身上穿的衣服、透露

出來的氣質、說話的方式等等，對方接收到的訊息非常多，笑容尤其是關鍵。笑容具有讓對方安心的魔力，如果對象是小孩，更是如此。這一點與接待客人、禮儀等方面也有相通的部分，透過相關的書籍、講座等學習這些技巧也很不錯。

還有一項效果希望大家與「初始效應」抱持相同的意識，那就是**「近因效應」**（Recency Effect）；這是用來表示大腦特性的心理學用語，指最後接收到的資訊比較會有印象。舉例來說，如果在課程的最後以嚴厲的話語結尾，學生可能對老師產生憤怒或怨恨的印象（如果是想要刻意激勵學生奮發向上的話，另當別論）。因此，在嚴格教學的課程最後跟學生說一句：「對於有所期待的學生，我總忍不住會嚴格些

呀」，很有可能因為這樣一句話，便讓學生對整堂課的印象大大變好；因為**人們很容易被最後接收到的資訊所左右。**

特別是在初次見面時，**不要只是在最初，可以在離別時向對方說些會給對方留下良好印象的話**，光是這麼做，對對方的印象就會有很大的轉變。

關於網頁，「外表的3秒法則」也很重要。對於初次造訪的網站的印象，在畫面啪地亮出來的一瞬間就決定了；也就是說，對於在網路上教室的印象，也是在一瞬間就決定了。官網展現的方式既然能夠提高人們對於教室的好印象，相對地也就有可能留下壞的印象。自己製作的官網不能說不好，但是外行人和專業的網頁設計師做出來的網站，從外表上立刻就看得出來。官網身負認識教室的「入口」功能，應該要重視美觀。

在製作官網時，希望大家要先思考，並且明確表示出「你想要給觀賞的人什麼樣的印象？」。決定好這點後，自然就能決定基本色調、字型、要使用的照片等等了。舉例來說，如果想要給人柔和的印象，就可以用淡淡的暖色系為基本色調；如果想要給人冷

靜、學術的印象，大多會選用褐色、深藍色或是黑色等色調。這點以衣服來想像就比較容易理解了。如果要去正式的場合，就不會穿著休閒的服裝；如果穿西裝去輕鬆的場合，反而會顯得輕浮吧！官網也是一樣的，考量教室和你自己的氛圍，決定好「你想要給人什麼樣的印象」，是非常重要的事情。

1-4

帶來人潮的從眾效應　　■ 排隊拉麵店法則

在街上看到大排長龍的拉麵店，毫無根據地就是會覺得「看起來很好吃的樣子」、「好想要吃吃看」吧！所以我就將這項命名為「排隊拉麵店法則」。

這項法則的背後是受到很多人的支持、也具有吸引人們信任的心理因素，人們將之稱為「從眾效應」（Bandwagon Effect）。「從眾效應」是指當接收到被多數人所認可的資訊，自己對該資訊的支持度就會向上鋻升。以拉麵店為例，當你接收到有很多人在排隊（＝受到多數人的認可）的資訊，就會產生：「那間店一定很好吃，不會錯的！（＝自己對該資訊的支持度也提升了）」的心理狀態。

超成功鋼琴教室法則大全

我們再舉其他的例子：若觀看國會開會的連線直播，決議的時候會看到贊同聲浪

嘹亮、或是拍手聲響亮的景象；這是為了強調自己這邊的意見獲得多數人的支持，目

標是促使周圍的人也能受到影響、與自己持相同意見，這也可以稱為「從眾效應」。

順帶一提，所謂的「bandwagon」，是指為了炒熱祭典、花車遊行的氣氛，派出接二

連三跟著前頭隊伍的樂隊花車。當熱鬧的音樂聲響起，人們就會忍不住想要跟上去，

因此又被稱為「樂隊花車效應」。

從眾效應也可以活用在鋼琴教室招生上，舉例來說，可以在教室官網上刊載大量

的「學生之聲」之類的頁面（募集「學生之聲」的方式，請參照拙作《超成功鋼琴教

室經營大全～學員招生七法則》。如此一來，當看到這間教室擁有許多學生、家長的

支持，應該會有覺得「這間教室看起來很不錯」的人出現；刊載數量很多的話，也能

展現出教室的「熱鬧氣氛」。與祭典相同，人潮匯集之處會有強大的磁吸力；**官網也可**

以花點心思，像這樣營造熱鬧氣氛，吸引人們的目光。這也可以稱為應用「從眾效應」

的方法之一。

或者，可以在音樂發表會之前，多給學生家長們幾本節目冊，並且試著拜託家長在

發送節目單給「媽媽之友」們時，幫教室說幾句好話；除了發表會之外，教室舉辦活動時，也可以這麼做。重複幾次後，或許就會給人留下「這間教室獲得許多人的支持」的印象。

接下來，跟各位介紹補習班等地方，要表示自己的教室很有人氣時會使用的方法。

這點非常簡單，他們會叫學生盡可能地騎腳踏車來補習班，如此一來，補習班門口就會呈現停滿腳踏車的狀態；而經過這間補習班門口的人們就會覺得：「這間補習班學生應該很多喔」。雖然沒有直接看到人群，但是會讓人感受到其「存在感」，這也可以說是打算運用「從眾效應」來吸引人的方法。

1-5

招生簡章上要印上限定字眼！　■虛榮效應

你想要吃午餐，因此走進餐廳，看到菜單上寫著「平日限定20份！○○特製午餐」，因為「限定」的字眼，就會忍不住想要點這份餐點……。或許各位都有過這樣的經驗吧？

這就是「**虛榮效應**」（Snob Effect），或者也可稱為「**稀少性原理**」；人類會有一種心理活動：越難得手、越稀有的東西，就越想要得到它。

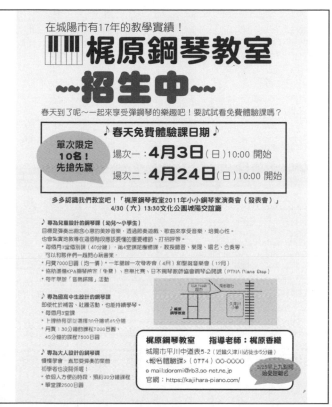

這張傳單上，在體驗課的日期與人數欄位標上「限定」字眼，就是打算吸引更多的參加者。最後的結果，在兩天之內有 **15** 名學生來上體驗課，並且之後全員都報名了課程。從數字上就可以看出來，藉由限定達到顯著的招募效果。

協助：梶原香織

（梶原鋼琴教室：https://kajihara-piano.com/）

有一種手法大家應該經常見到，就是將某些商品與一般商品擺放在一起，以襯托出他的限定版、高級感。「如果現在不買，以後可能就買不到了……」、「有了這個，我就能跟朋友炫耀了吧……」因為這樣的想法，就會忍不住買下了商品；而這種促銷活動也可以說抓住了人類心理那種意圖滿足對稀少性的欲望。零食也會以「季節限定」推銷「梅子口味」、「柚子口味」等，讓消費者覺得這是「只有現在才能吃到的口味」，繼而下手購買。另外，像名牌那類的高價商品，也可以說是具有「虛榮效應」；正因為不是所有人都買得起的商品，就會沉浸於「擁有這個名牌的自己」的優越感；畢竟高級本身就已經是限定的一例。

那麼，在鋼琴教室上能否應用「虛榮效應」呢？舉例來說，可以試著以「春季招生限定10名！」、「報名體驗課的前五名贈送原創樂譜包！」等這類方式，塑造「限定」感；或者，「限定招募5歲以下的幼兒！」、「65歲以上的年長學生學費半價！」等限定年齡也是種方法。無論如何，加上了「稀少性」，便有很大的可能性促使看出其價值性的人訴諸於行動。

展現方式也可以運用點巧思，例如：

「報名人數門檻僅剩 10 名 3 名」（在原有的數字上劃上刪除線），像這種方式也能有效地提示原本的數字，這種手法或許就會讓人覺得「已經有 7 個人報名，如果不快點就向隅了！」。為了讓消費者感受到「限定感」、「稀少性」，用點巧思在表現手法上也是關鍵。

1-6

全盤托出會讓人感受到親近 ■ 化缺點為優點法則

大多時候，人們都不太想說痛苦的事、不太想被人知道的事，因為內心會覺得：太羞恥了、我要維護自己的尊嚴等。另一方面，也有人會毫不隱瞞刻意親口說出自己較差的地方、介意的事情、感到羞恥的事情等；這樣的人，真要說的話，反而是受到他人喜歡的類型。為什麼會這樣是因為，人們會對陷入不利狀況的人寄予同情，這可稱之為「哀兵（敗犬）效應」（Underdog Effect）。體育賽事上，總忍不住會變得想要為比輸的隊伍打氣；搞笑藝人刻意以「自虐的段子」來博取觀眾的笑聲，這些都可以說是利用「哀

兵效應」的案例。

一個受他人喜愛的人，不會抗拒說出自己的事情，因為他知道暴露出自己的事情之後，會獲得他人的善意。據說優秀的業務員在介紹商品之前，會努力讓顧客認識自己；通常不太想告訴他人的私事，他也會越說越多。因為根據經驗法則，他知道當表露出自己的事情之後，對方抱持的警戒心會轉變為親近感。像這種當透露出自己的事情之後、對方會感到親近的情況，稱為 **「開放性原理」**。當你越打開心房，對方就越能轉變為接受的姿態。

這個原理也能夠用於招生上。包含私事在內，可以試著將自己的事情向外發送；或者，將一般都會想要隱藏起來的、或是似乎不利於自己的事情，刻意地說出來。舉例來說，在官網上的「講師的一句話」或「講師的自我簡介」部分，刊載上這樣一段話，如何呢？

我不是音樂系畢業的，因此一直為此感到自卑，過去在教學時也一直呈現踩煞車的狀態；但是，只有這份「想將鋼琴的美妙傳達給更多的孩子知道！」的熱情，我有自信不會輸給任何人。因此，我興起了一個念頭，耗費了數年的時間，考取了〇〇資格，並且參加教師培訓班；雖然歷經千辛萬苦，但是也提升了自己的教學能力。「如此一來就沒問題了！」當我能夠帶著少許的自信與恬大的期待開設鋼琴教室時，不禁潸然落淚。

現在，我一邊養育 3 個孩子一邊教學，的確有很多辛苦的事情，也沒有少給家長們造成困擾；但是，我每天在教學的同時，從諸位母親那裡獲得了力量，也藉由鋼琴看到孩子們的笑容，讓我覺得很幸福。

覺得如何呢？是不是感受到了老師的熱情，對她產生親切感呢？像這樣先將醜話說在前、卻能感受到超越缺點的好，我將此命名為**「化缺點為優點法則」**。人總是拼命地想給他人看到自己好的一面；但是，為了拉近與對方的距離，展現出某種程度的「缺點」是必要的。當然，這不是為了搏取同情，而是以「我想讓你更了解我」的想法去親近對方。

1-7

吸引理想的學生！■「想加入的人抓我的手」法則

請試著想想在你教室學琴的學生們，不是坫任何的學生也沒關係。在這些學生當中，應該至少有一位學生是讓你覺得「我曾經想過希望能遇到這樣的學生！」、「我所追尋的學生形象，就是像這樣的！」，這就是你的「理想學生」。有意識地想要吸引這些「理想學生」，在充實的教學生涯、教室經營上，是很重要的一點。

在拙作《超成功鋼琴教室改造大全～理想招生七心法》中有舉例說明，為了花費心思吸引這樣的理想學生，**要確實描繪出理想學生的形象**；也有介紹到請在筆記本上具體寫出「不希望他到來的學生」與「希望他到來的學生」。其中有寫到，不希望他到

來的學生如：「上課忘記帶筆記本」、「老是遲到」等；而希望他到來的學生如：「仰慕身為教師的你」、「能夠有良好的交流」。

寫出「理想學生」的這項功夫，有以下的益處：

• **能夠帶著具體的形象進行招生活動**

• **發送的資訊內容會有所不同**

• **成為全新檢視自己與教學的契機**

在商業的世界裡常說：「要搞清楚目標客群」，當對於顧客有個明確具體的概念，就能針對該客群發送想法、資訊等；也正因為發送的內容很具體實際，商品便能打動目標客群的「心」。在鋼琴教室的世界裡也是一樣的，確立好「理想的學生」，就可以將含有講師理念的具體資訊發送出去；另外，透過確立目標客群這項作業，也能做為檢視自己的契機，像是你提供了「什麼」？你是「為了什麼」而教學等等。我也曾經收到過來自實際運用這項方法的教師的感想：「在體驗課上出現了我心目中所描繪的理想學生，

當時我感動得整顆心都在顫抖。」

有句成語是這麼說的：「物以類聚」，指相似的人們自然會聚在一起；正因為有相同或是相似的興趣、嗜好，才能因為共同話題而聊得很熱絡，繼而成為好夥伴的，對吧？

鋼琴教室裡聚集了與自己價值觀相近的家長們、匯集了同類型的學生等，這樣的事也時有耳聞；尤其是有在部落格發表自己的看法、生活方式等的老師，最能體會。因為**透過訊息的傳送，會逐漸吸引到對你產生共鳴的人們。**

我將這個方法命名為**「想加入的人抓我的手法則」**（譯註：「この指とまれ」，是日本在玩群體遊戲時召集夥伴的用語，主要召集的人會食指指向天空，想加入的人就去握住他的食指，一層一層疊上去表示參加）。舉起食指的同時高喊著：「我是以這樣的心態在經營教室，與我理念相同的人，歡迎前來」，很像是這樣的畫面對吧？「希望前來的是這樣的人」、「希望前來的是與我理念相近的人」，以這樣的想法來持續教授課程、經營教室，就真的會吸引到你要的人來。試著描繪「理想的學生」，這是第一步，由於這與了解自己的價值觀有關，希望大家可以操作一次看看。

～鋼琴教室二三事～

① 視鋼琴如命篇

● **不能忍受才藝學習排行榜鋼琴不是排第一！**

即使時代變遷，鋼琴在才藝學習的領域中還是很有人氣；但是，最近游泳、英語等好像後來居上了……。即便才藝學習排行榜第一名寶座被其他才藝奪走，還是會在心中吶喊：「在我的排行榜中鋼琴永遠是第一名啦！」

● **看到「鋼琴有助於腦部發展」這類的文章會立刻分享！**

在臉書的時間軸上看到有關「學鋼琴有助於腦部發展」的文章，會立刻按讚且分享，還會轉貼在自己的部落格上，甚至瘋狂轉寄分享給親朋好友。

第 2 章　經營教室的法則

鋼琴教室二三事：② 外貌篇

- 嘴角上揚法則
- 重複曝光效應
- 獨門配方法則
- 零元效應法則
- 虛驚一場法則
- 午餐會技巧
- 月暈效應

2-1

開朗的表情能博得好感！

■嘴角上揚法則

心理學的法則裡有個「麥拉賓法則」（Rule of Mehrabian），這個法則我在拙作《超成功鋼琴教室行銷大全～品牌經營七戰略》中也有提到過。這是美國心理學家艾伯特・麥拉賓（Albert Mehrabian，1939~）在1971年提倡的法則，他調查人的行為給他人帶來的影響，其中，說話的內容等的「言語訊息」佔7%、聲音與說話方式等的「聽覺訊息」佔38%，以及外表等的「視覺訊息」佔55%。由此法則可以引導出一個論點：表情、髮型、服裝等外表有多麼重要。

對於與人碰面機會較多的鋼琴老師而言，第一印象最好要是好的；尤其是在體驗課

等活動上，對方對你的最初印象會成為對你這個人的印象，並且留存在心中。第一印象

如果是好的，依據在1-3所敘述的「初始效應」，會對你有極高的好感。

而個人鋼琴教室不能不注意的就是，對老師的印象就會直接轉嫁在對教室的印象上；

尤其，最重要的不就是**「臉部表情」**嗎？臉部大約有80條肌肉，一不留意就會受到地心

引力的影響而下垂，容易變成沒有表情。臉部表情總是很灰暗的老師，在人們的眼中就

會覺得這間教室也很灰暗的感覺。「那個老師看起來好可怕」、「都沒什麼表情耶」，

如果出現這樣的評價，就會影響到教室的形象。

相反地，教師開朗的形象就會讓人對教室有好的印象，我稱它為**「嘴角上揚法則」**。

形成臉部表情的是眼睛和嘴巴，特別是嘴角，我希望各位留意，嘴角只要稍微上揚，就

會變成面帶微笑的好表情。笑容具有給人安心感的效果，給對方的印象也會瞬間變好；

甚至連自己的心情也會變得積極向上，真的很不可思議。「那位老師總是笑臉迎人呢」，

當聽到越來越多人有這樣的聲音，就是教室評價提升的證據。

更甚者，我希望各位也能多留意髮型、裝扮，試著思考想要給對方什麼印象，再做

妝髮搭配。想要給人活潑開朗容易親近的印象的話，服裝也應該選擇明亮的色系；如果想給人具有學術涵養、成熟穩重的印象的話，可以選擇灰色或黑色系的衣服。

第一印象並非僅限於見面時，大約有9成的人會從放在官網上的「教師簡介照片」來判定對教師的印象，因此「嘴角上揚法則」也適用於官網上。簡介上的照片如果是笑臉迎人的好表情，連帶著對教室的印象也會提高。他人判定對你的印象真的只在短短的一瞬間，而且你不知道他會看見哪個瞬間；因此，身為教室經營者，希望各位留點心，要一直保持開朗的表情。

2-2

反覆宣傳是有效的！ ■ 重複曝光效應

「接觸的機會越多，對那個人的好感也會升溫」，這是「單純曝光效應」，或者又稱為「重複曝光效應」（Mere Exposure Effect），是美國心理學家羅伯特・扎榮茨（Robert Zajonc，1923～2008）在1968年提出的理論。

在此介紹1982年扎榮茨等學者們所進行過的實驗。先將女學生分成A與B兩組，讓A組女學生以一週一次、連續四週的頻率，看同一位男學生的照片；而讓B組女學生也以一週一次、連續四週的頻率，但是看的是不同男學生的照片。實驗結果，女學生對男學生的好感度，相較於A組的好感度提升了，B組卻幾乎沒有什麼改變。由此實驗可

超成功鋼琴教室法則大全

以得知，反覆的碰面會影響到對方的好感度。

某間樂器行的業務員，即使只有訂購一本樂譜，他也會親自送到身為顧客的老師們手中；雖然很費時費工，但我想他是知道接觸頻率越高越會讓人倍感親近的道理。如此辛勤地與客戶往來，或許很有可能，當有一天有學生要買鋼琴時，老師就會想到：「我要不要來跟那位業務員訂購鋼琴呢？」

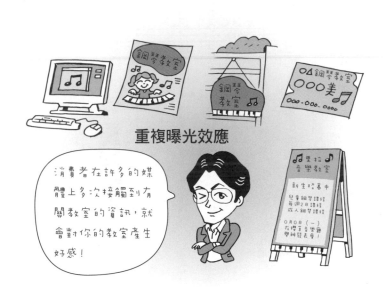

重複曝光效應

消費者在許多的媒體上多次接觸到有關教室的資訊，就會對你的教室產生好感！

鋼琴教室的經營也可以運用這個「重複曝光效應」。舉例來說，如果只是一次性發送招生或是活動宣傳傳單，無法期待能發揮什麼效用；畢竟人們對該教室的認知度很低時，這是很理所當然的。不過，我們可以試著以增加發送傳單的「頻率」為優先考量。

一萬張的傳單不要一口氣廣發出去，而是分成三次，每次三千張，在小範圍的地區發送就好。**幾次重複發送下來，因為「常常映入眼簾」，重複曝光效應就會發揮功效，在該地區的知名度也會越來越高。**

另外，廣告招牌也可以說是運用「重複曝光效應」的產物。在每天早上通勤上班上學必經之處的招牌，無意識地就會看到日殘留在記憶中；當有一天孩子說「我想要學鋼琴」時，就有可能回想起曾經看過的那塊廣告招牌。換句話說，**在人來人往的地方放置廣告招牌，就能對路過的人們造成重複曝光效應的影響。**

更甚者，在體驗課之前也能運用這個重複曝光效應。

舉例來說，若對方透過電話預約體驗課，在預約完成後立刻傳訊息給他：「方才接到您的來電，非常感謝您的預約，期待您體驗課當天的到來」（第一次接觸）。

體驗課的一週前再傳訊息：「距離體驗課還有一週，本教室會在○○點時靜待您的光臨，前來的路上還請您多加小心」（第二次接觸）。

體驗課的前一天再傳訊息：「明天就是體驗課的日子了，我也很期待與○○小朋友見面」（第三次接觸）。由於在體驗課之前已經有過三次的接觸，所以當天對方感受到的親近感會完全不同。

而在體驗課結束之後，也發送一封訊息：「感謝您在百忙之中抽空來參加體驗課，能夠一起學鋼琴令我感到非常高興！」。

加上體驗課的實際見面與後續的訊息，總計能有五次的接觸機會；不過是一次的體驗課，卻能有這麼多次的接觸機會，我相信對方（家長）也能感受到老師的熱情與誠意。

2-3

成為與眾不同的教室！　■獨門配方法則

我時有耳聞，一個地區裡約有5到6間音樂教室，可謂激戰區域；在這樣的地區裡，由於處於搶奪有限學生的狀況下，競爭當然會很激烈。在拙作《超成功鋼琴教室行銷大全～品牌經營七戰略》中有觸及到「藍海策略」與「紅海策略」，所謂的藍海是指競爭對手較少，得以穩定經營的市場；而紅海指的就是競爭激烈的市場，像上述舉例的激戰區，就可稱之為紅海。為了在這狀況下殺出血路，就必須提供其他人所沒有的新價值到市場上；只要你有其他人沒在做的事情，人們就會從中感受到價值。透過這類的差異化，就

能在市場上創造出優越性，追求其他教室所沒有的「獨創性」。

可是，提供獨創的服務並不是那麼容易的事情，大部分教室做的，都是其他教室已經在做的事情；因此，我們可以思考，在現有的課程當中增加附加價值。在料理中加上一點辛香料，就會變成完全不一樣的風味；課程也是一樣的，添加一點不同要素，就能立即變成具獨創性的課程，我將這個稱為「獨門配方法則」。

舉例來說，將鋼琴和英語結合在一起的「用英語上鋼琴課」，前提是老師的英語要說得很好；不過如果是重視英語的家長，或許會感興趣。另外還有一個好點子，在鋼琴課的前後輔導學生在自家學習的「學習輔導服務」。在一些兒福機構有義工在輔導孩子學習，我們也可以試著將這個服務引進到鋼琴教室，或許會獲得「再也不需要補習的鋼琴教室」的評價。更甚者，如果是間引進獨創教材的教室，光是這點就能成為獨一無二的教室了吧！如果舉辦其他教室沒有辦過的活動，這也是差異化。

即便你覺得「我這些課程內容，每間教室都有啊……」，其實也有可能是獨特性很高的教室。如果你自己不太清楚，我建議你可以直接詢問學生或是家長們……「我們教室有什

麼是其他教室似乎沒有的呢？」如此一來，可能會聽到老師教學方式的特徵、活動當中的某個環節等，在你沒有注意到的地方，正隱藏著轉機呢！

只要有一個風味與其他教室不一樣，將他視為「獨門配方」，就能變成教室的特徵或是強項。 當有發現這獨門配方價值的人出現，透過口碑、介紹推薦等傳播出去，你的教室就會與附近的教室有很大的差異性。持續帶著「不知道能不能做點什麼與其他人不一樣的事情呢？」的想法，就有機會塑造成為獨一無二的教室。

ぼくの音楽教室で、大切にしているマインドです。

弾けなかったフレーズが、弾けるようになる。
そんなレッスンが、きっとここにはあります。

１、歌うこと・聴くことから導入

音楽教室PIANO@YOKOSUKAでは、「美しい音色」を奏でることを目標にしています。
そのために大切なのは、自分の奏でる音を理解すること、
そして、その奏でた自分の音を大切に聴くことです。
歌うこと・聴くことから導入することで、豊かな演奏につながります。
ただピアノを機械的に弾くのではなく、音楽を演じ、奏でることを目指します。

２、演奏は自分自身で作るもの

音楽教室PIANO@YOKOSUKAでは、自立した演奏を目指します。
先生がいなければ弾けない演奏ではなく、

這個官網為了傳達課程的價值，展示了「9項特徵」，這是為了讓初次學鋼琴的人（初次帶孩子來學鋼琴的家長）能夠容易理解，因而直接了當地傳達課程的特徵。正因為不是強調課程本身的形式，更顯得以言語傳達其價值的這份努力之珍貴。

協助：馬場一峰

（PIANO@YOKOSUKA　https://kyo-shitsu.babacchi.jp/）

2-4

降低對教室的戒心！　■零元效應法則

無論是商品還是服務，第一次要花錢買時心中好像壓著一塊大石，這時候感受到的不安成了一個障礙，因而讓人放棄購買或是決定之後再買。在行銷學上將如何降低這個「不安的障礙」視為重點要務，這時就可以運用「**零元效應（Zero Price Effect）法則**」，先免費給客人試用，讓客人得以實際體會到商品的好後，就有可能決定購買。

在化妝品的廣告中經常可以看到「免費試用組贈送中」的宣傳文字，這是對會收下免費試用品、實際感受效果的人使出的真正銷售策略；百貨公司地下街提供的試吃服務也可以說是零元效應的手法之一。雖然或多或少會有成本支出的風險，但是因為預估扣

除這項成本之後、還會有「購買」的這項收益回報，因此企業會實行這些手法。只要對自己的商品、服務有自信，在這項前提之下，「免費」就是最強而有力的報價。

「零元效應法則」也能運用在鋼琴教室的經營上，最先浮現在腦海裡的就是「免費體驗課程」了吧！對於因為不知道是怎樣的老師、不知道是怎樣的課程，而感到很不安的人而言，如果可以不用花錢就能試上課，應該會覺得很開心。某間幼兒教育的才藝班是這麼做的：第一個月「學費半價」、第二個月「學費免費」。由於銀行帳戶扣款的手續大約要花費2個月的時間，在扣款完成的期間內，讓消費者覺得有「賺到了」的感覺，目的就是為了防止消費者輕易取消課程的事情發生。

除了免費體驗課之外，像是提供給初次來報名課程的學生「特製的書包」作為禮物，像這樣的特別待遇，也是一種直接了當表達報名課程好處的方法。

雖然「零元效應法則」的效果很好，但是在應用這個法則時有必須注意的要點。**雖然免費能夠降低消費者購買或報名的障礙，可是相對地也會有「只看不買的人」出現。雖**在實施免費體驗課時，「這個人很明顯就是只看不買的吧！」我想各位應該也有過這

樣的經驗。明明沒有意願要學琴，純粹只是覺得好像很好玩就跑來，面對這樣的人只是浪費時間、浪費精力。「零元效應法則」這個方法，用於讓對鋼琴有興趣的人走進鋼琴教室，可以發揮偌大的效果，但是相應地也有風險；因此，大家必須要先知道：免費策略是把「雙面刃」。

2-5

必須規避風險！

■ 虛驚一場法則

希望大家在教室經營上，要特別注意在教室內發生的事故。讓尊貴的學生受傷的話，麻煩就大了；而且站在教室的立場上，如果發生事關人命的重大事故，也會演變成會有賠償責任的問題。

職業災害的法則當中有項「**海因里希法則**」（Heinrich's law），是在美國損害保險公司擔任安全技師的海因里希（Herbert William Heinrich，1886~1962），於1931年提出的理論。他在分析某間工廠發生的職業災害之後發現到，一個重大事故當中，有29件輕微的事故，而在這當中還存在著300件「令人捏一把冷汗」或「哈！

地嚇出聲音來」的虛驚一場（near miss）。因此，這個法則又可稱為「**虛驚一場法則**」（ヒ

ヤリハット法則，譯註：為日文特有的用詞，指的是「在突發事故或失誤發生時，受到驚嚇狂冒

冷汗（ヒヤリ），甚至哈地（ハット）嚇出聲音來」，藉此提醒人們要防範於未然）。

請試著想像一個三角形，頂點是重大事故，其下是輕微事故，而下面的底邊則有令

人捏把冷汗的事故。在新聞上報導的工廠大規模火災等的事故，其事故背後恐怕還有許

許多多構不成問題的小狀況，或是容易忽略的小過失吧；**因為在重大事故的背後，必定**

都隱含著數不清的輕微事故。

這個法則要告訴我們的重點是：不要忽視輕微事故，要去解決問題，就不會演變成

重大事故。**趁著過失還只是根小嫩芽時摘掉，是很重要的事。**

教室經營上也可以運用這個思考方式。舉例來說，若桌子已經搖搖晃晃不穩了，但

是你覺得應該沒關係吧，便不予理會、放著不管；結果剛好就讓學生跌了一大跤，演變

成要叫救護車送醫的事故。發生這種事情的可能性並非為零，尤其是設備，如果已經用

了很多年，都必須要注意。

教室經營者有必要每年都檢查設備的安全與否，並且別放置不需要的東西；為了在大地震發生時不造成傷害，固定棚架等的措施也不可少；如果在教室內發生令人捏把冷汗或是虛驚一場的事件，不要置之不理，要立即改善。為了不要演變成無可挽回的事故，希望各位要注意。

216 促進學生間良好的情誼

■ 午餐會技巧

　　一邊吃午餐一邊開會，於商務人士之間並不罕見，而這是有原因的。進食是人類滿足本能的行為，而且用餐時，人的心情會變得比較好，情緒上也會變得想要規避利害關係、避免對立。利用這種心理作用，**在午餐時進行商談、討論事情，能讓工作進行得比較順利，稱為「午餐會技巧」**（luncheon technique，luncheon 是正式的午宴之意）。

　　美國心理學家葛瑞格利・拉茲蘭（Gregory Razran，1901～1973）曾做過以下這個實驗：受試者已經表達了自己的某項政治主張，然而在「用餐時」表達了相同主張之後，明明是相同的內容，卻在用餐時獲得較多人的善意回應。所謂的用餐，就是做「吞

嚥食物」的動作；而這個吞嚥食物的動作是否與「吞嚥（接收）話題」有關，我們並不知道，但可以說似乎會變得比較容易接受談話內容。日本政治家也會相約在料亭（譯註：高級的傳統日本料理餐廳，費用高昂，有些料亭還會請藝妓來表演助興。由於其包廂的隱蔽性，很多政商人物、藝人都會選擇在料亭進行秘密的商談。多數料亭不接受自行前往的新顧客，只接受熟客引薦）進行商談，這也可以說是運用「午餐會技巧」的作法。

鋼琴教室能不能也運用這個「午餐會技巧」呢？舉例來說，如果你想要強化學生之間的聯繫，可以舉辦活動，或是製造機會讓

學生們一起吃午餐或是吃點心。一起吃美味食物的這種愉快心情，結合上與朋友見面，會讓學生留下良好的印象，這個被稱為「聯結原理」。一回想起那天的活動，就會喚起當時的美好回憶，相應地對朋友、對老師的好感度也具有提高的效果。

另外，也有不少老師會邀請家長們來開午餐會，目的是為了感謝家長們平常對自己的關照，也是為了到平常不太會去的地方轉換心情；甚者，當家長對教室營運的理解越來越深，就會協助敦促孩子們練琴等，也能預期有這樣的附加效應；而且家長們會發現到「原來不是只有我一個人那麼辛苦」，也會對育兒、鋼琴課萌生安心感。這也是藉由「一邊吃午餐」的場合，心情變得開朗，願意傾聽對方說的話，感情也會變好呢！

希望他人接受自己的請求時、想要說服某人時、想要獲得他人幫助時等的這些情況，尤其適合利用「午餐會技巧」。要不要試試看來有效運用午餐時間呢？

2-7

強打教師經歷！

■ 月暈效應

當你對某個人或某件事的其中一項特徵有好的印象，對於其整體也會有比較高的評價，此現象稱為「月暈效應」（Halo Effect）。由美國心理學家愛德華‧桑代克（Edward Lee Thorndike，1874～1949）所提出，又名為「光環效應」。舉例來說，光是「東京大學畢業」這點，即使不清楚這個人的能力、人品，不知道為什麼就會給人一種「很厲害的人」的印象，對吧？另外，即使外表看起來很年輕，但是如果掛著「社長」的頭銜，就會覺得他看起來是個有實力的人，真是不可思議！而這就是所謂的「月暈效應」。

「月暈效應」可以運用在教師簡介當中。如果持有資格證照，請全部刊載上去；

音樂系畢業的鋼琴老師沒什麼特別的，但如果是「理工科系畢業」或是「醫學系畢業」，就會看起來和其他老師不一樣了。另外，說說學生時代的光榮事蹟，也是一種方法。

舉例來說，如果簡介上寫著「曾任○○人學的競技啦啦隊隊長」，就會給人一種「這是位具有領導魅力、可靠的老師」的印象。

如果隸屬於某個權威機構，也可以運用於自我宣傳。舉例來說，如果隸屬於某鋼琴指導者的團體或學會，將其刊載在教師簡介上，能提高他人對你的信賴度。如果有曾向著名的老師學琴的經歷，將其刊載上去，也能獲得同樣的效果。

「月暈效應」的使用有一點希望大家注意，那就是在**評斷學生的時候**。舉例來說，假設某位學生外表長得很可愛，不能單純地就將其視為好孩子；還有若某位學生就讀於某名校，不代表他就一定很優秀。不能像這樣被一部分的資訊所誤導，要能冷靜地判斷學生的特質，再行指導，這是關乎與學生相處時的公平性問題。身為鋼琴指導者必須經常觀察整體，再下判斷。

〜鋼琴教室二三事〜

② 外貌篇

● 指甲的長度堅持不能超過 0.1 公厘

　　每位鋼琴老師應該都知道，對自己而言最合適的指甲長度。將指甲維持在 **0.1** 公厘的那雙眼睛，其認真程度可以與美甲師並駕齊驅了。

● 回想自己上週穿了什麼衣服是件難事

　　學生對老師「造型的敏銳度」超乎想像。
　　有的孩子甚至連老師有幾條項鍊都一清二楚！
　　「老師，你上禮拜也是同樣的裝扮耶〜」
　　為了不被學生調侃，必須多留點心在確認穿著打扮的次數上……。

第 **3** 章　課程教學的法則

3-1

不著痕跡地模仿對方！

■ 鏡像模仿法則

「鏡像模仿」（Mirroring）是種能使人對初次見面的人產生親近感的技巧用法。

藉由暗中模仿對方的動作，使人際關係變得良好，這就是「鏡像模仿」。

在此向各位介紹我在體驗課時會做的事情作為例子。無論是學生家長或是成人學生都可以，當對方重新調整自己的坐姿，你也試著在幾分鐘後調整自己的坐姿；當對方將手交叉在胸前，你也試著不著痕跡地交叉手；當對方做出揉捏手臂的動作，你也試著在過一段時間後做出相同的動作。

這樣就像是如同照鏡子般模仿對方做的動作。當對方和自己做相同的動作時，人會有種傾向，在潛意識裡會覺得那是「好感的表現」；在不知不覺中會讓人有「這個人或許和我能合得來」、「有種很契合的感覺」的認知。不過，鏡像模仿的關鍵在於：不能做得太明顯，要很自然不被對方識破。請記得這個方法是用來驅使對方的潛意識心理。

溝通的要點是「由我這一方率先敞開心房」。當你察覺到對方似乎看起來有些許不安，「我以前也有過這樣的經驗，當時覺得很不安……」可以就像這樣說出自己也有過類似的境遇、與對方一樣有過相同的經驗。你自己先開口闡述，別人就會產生「我不說不行」的心理，話題就很有可能由此延伸。交流也會變得更深入。

順帶一提，**「尋找共通點」**也是在交流當中很重要的事。想像一下和很合得來的人的談話，就很容易理解了。正因為對方與自己有共同的話題，「對對對，就是這樣！」就會產生共鳴，話題便得以延續。因此，如果想縮短與可以延續話題之人的距離，在聊天時尋找對方和自己之間的「共通點」這件事就很重要。試著問問對方是哪裡人，如果那個地方你曾經去過，就有很高的可能性可以聊得很開心；若是位正在育兒的母親，可

以用自己的育兒經驗與對方聊聊，或許會增加她的親近感。只要懂得「聊天要尋找共通點」，即使是初次見面也能下點功夫建立良好關係。

3-2

相信學生的能力，能促使他們成長！ ■畢馬龍效應

曾在音樂大學上過教育心理學課程的人或許還記得，**越是受到期待，人就越會做出好的成果**，這在心理學上稱為「**畢馬龍效應**」（Pygmalion Effect），也能運用於教育現場。「畢馬龍」（Pygmalion）是希臘神話故事的登場人物，愛上了自己雕刻出來的雕像的畢馬龍，向天神祈禱希望將他的雕像變成人類，得償所願的他最後與心愛的人過著幸福快樂的日子，該效應的由來便是這個神話故事。

1964 年美國教育心理學家羅伯特‧羅森塔爾（Robert Rosenthal，1933 ～）曾進行一項廣為人知的實驗。他在某間小學進行測驗，將學生分為「今後有潛力的學生」

與「沒有潛力的學生」，並且告知其班導師；半年後去觀察情況發現，被分到「有潛力」那班學生的成績與被分到「沒有潛力」那班學生的成績相比，有提高的傾向。但有趣的是，這個測驗題其實沒有什麼內容，換句話說，這個測驗與能力無關。班導師對於被分到「有潛力」的學生寄與厚望，認為「這孩子應該能夠做好」，學生也會為了回應老師的期許而努力。心理學上的法則**「人備受期待後會想要回應對方」**、**「他人的期待會激發幹勁」**由此因應而生。

在鋼琴課上這個法則也是行得通的吧！舉例來說，去參加音樂比賽的學生雖然沒有拿到多耀眼的成績，但是評審表示「這孩子有才能！」，從此以後老師會更加心教學、學生也會更有意願練琴吧！另外，也可以將畢馬龍效應應用在陪孩子上課的家長上，「您的孩子很有音樂天份呢！」、「聽力很好呢！」、「理解力很高呢！」像這樣跟家長表達。

當然不能說謊，不過聽到音樂專業的老師誇獎自己的孩子，家長也會很高興，也會變得更樂意協助孩子回家練琴；或許孩子也會因為父母的期待，練琴的時間隨之增加。

「畢馬龍效應」是因為對方的期待而產生良好的效果，也就是說，和「稱讚」有相

同功效。舉例來說，「你的耳朵很敏銳，因此彈奏出很優美的音色！希望你的表現越來越好喔！」像這樣具體指出優點來稱讚，不要誇獎得很含糊。

如此一來，因為有了老師的期許，學生會更加注意音色，或許還會注重觸鍵的力度與方式等。關鍵在於「以相信（期待）對方的前提下來稱讚他」，為了使稱讚的效果更好，必須留意這點。

畢馬龍效應

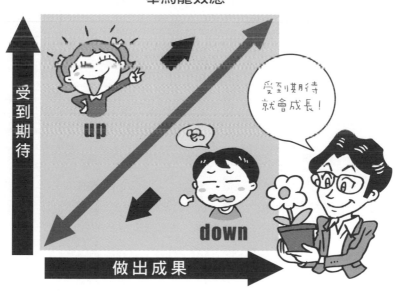

受到期待

up

down

受到期待就會成長！

做出成果

3-3

比直接被稱讚還開心！　■風聞法則

「那個人經常稱讚你耶」各位多少有過這種間接接受到稱讚而欣喜倍增的經驗吧！比起被直接稱讚還更高興，真是不可思議。像這種**比起當事者提供的資訊，更加相信來自第三者的間接資訊**，時有耳聞，我將這個稱之為**「風聞法則」**。如果想要提高學生的能力，應用這個法則會別具效果。

例如，讓我們來試著想想看，在課堂上有很多老師很重視誇獎學生，使其能力提升，對吧？但是，如果想要增強效果，不要直接稱讚，而是要間接稱讚學生。你可以像是聽到小道消息般，不經意地向學生提起：

「對了，A同學說你鋼琴彈得很好耶！」

「B同學說想要學你彈的這首曲子呢！」

像這樣見縫插針，借某個人之口來稱讚學生，學生會覺得「原來那位同學是這樣在看待我的呀」，變得很開心。如果直接稱讚，會讓人覺得只是在說客套話，但如果是間接聽到他人稱讚自己，就會覺得是真的。這時候老師如果再立即補上一句：「的確最近彈得不錯呢！」，學生的那份喜悅也會變成2倍吧！為了使用「風聞法則」，指導者必須變得時時敏銳地察覺到資訊；隨時張起天線注意學生或家長們的對話，必要的時候，也可以做筆記等。

以讚美學生作為上課的基礎，是拉拔學生的方法之一；但是，如果一味地讚美，將會讓學生覺得被讚美是理所當然，結果可能就會變成「被讚美也不覺得高興」的狀態。

因此，請試著稱讚幾次後，可以有一次不要稱讚學生，如此一來，學生就會為了能夠再

被老師稱讚而努力。比起持續地讚美，使用否定的話語使學生沮喪之後、再將學生捧高，更能收到強力的功效。例如，「再這樣下去，你的比賽結果不知道會變得如何……」一邊打擊學生的信心，一邊使用「風聞法則」，最後稱讚他：「你的競爭對手N同學之前有說過幾次，覺得你蕭邦（Frédéric Chopin）彈得真的很好」。先揮鞭子再給糖吃，會使落差變大，對方的愉快感受也會變得更強烈。

3-4

懂得如何稱讚學生，
能使學生奮發圖強！

■ 稱讚傳播法則

實際上應該要怎麼稱讚，才能使學生成長呢？在這之前我希望大家先思考「為什麼稱讚是有必要的事情呢？」的這部分，答案則是**「為了讓學生聽自己說話」**。為了使他人動起來，討他歡心是必要的；因為人會願意傾聽讓你抱有愉快情感之人說的話，正因為如此，有必要藉由稱讚使學生心情變好。

在此介紹幾個稱讚方式的要點。

舉例來說，若你稱讚學生「剛剛的過渡樂句（Passage）彈得非常棒呢！」每個學生的反應會不太一樣，有的會否定地說：「沒有啦！」或是「才沒有這回事！」這時候就要「否定他的否定」，「才沒有這回事！音符的顆粒都很清楚，而且聽起來很流暢喔」，像這樣「再次否定他」。學生會否定老師的稱讚，其背後有著希望聽到老師說「才沒有這回事！」的心理活動；另外，在被否定過後又緊接著被老師稱讚，並且有具體舉出好的部分，會覺得更加高興。

經常有人說：如果有數個人在現場時，不要誇獎特定的某個人；理由是會讓人覺得偏愛某個人，也會使沒有被誇獎到的人感覺不太好。但是，我刻意反其道而行，偏要在人前誇獎某個學生。為什麼呢？因為沒有被誇獎到的人當中，有不少人會為了「我也想要被誇獎！」而發憤圖強。

這是我高中時候的故事。包含我在內有4位年紀相當的男孩子在恩師門下學琴，我們4人屢屢都有機會被老師叫到琴房，相互欣賞彼此的演奏。我記得當除了我以外的學生被老師誇獎時，我都會湧起強烈的情感：「我也想要被誇獎！」或許其他3人也和我一樣吧！**稱讚是會傳播出去的，即是「稱讚傳播法則」**。因為有這個經驗，我在課程的前後，都會在下一位學生的面前稱讚剛上完課的學生；有些學生大概是萌生了「我也想要被誇獎」的念頭，會一進琴房就立刻開始彈琴，或許心裡頭有想要老師稱讚自己練習成果的想法吧！

另外，**在稱讚孩子之後，讓他自己決定學習目標，這個方法也很有效**。舉例來說，如果由老師要求練習的次數，就會有被強迫的感覺對吧？這時候如果跟孩子說：「在你

自己可以做到的範圍內，自己來試試訂定要練習的次數吧！」就會發現他的動力瞬間變高了。

不過，總會碰到怎樣都找不到可以誇獎的部分吧？這種情況下，「就稱讚他的未來」。面對完全沒有練琴的學生，肯定沒辦法稱讚他：「你好認真練琴喔！」但或許可以帶著期待稱讚他：「如果你提起幹勁的話，肯定會喜歡上練琴的！」如果能早點知道使用這句「如果你提起幹勁的話」的假設語氣來稱讚很有效果就好了呢！「如果你提起幹勁的話，就能彈奏蕭邦了呢！」、「如果你提起幹勁的話，就能在音樂比賽上獲得優勝了呢！」這部分既沒有說謊，孩子們可能也會將這句話放在心上，因而發憤圖強。希望大家都能懂得稱讚學生，以激發學生的幹勁。

3-5

剩下的下次再說！能提升幹勁 ■ 蔡氏效應

尚未完成、中途被打斷，反而會令人在意。「後續內容將在廣告之後揭曉！」像這樣中途被打斷，你就會忍不住想要看後續內容，這就是其中一例，被稱為「蔡氏效應」（Zeigarnik Effect）。舒伯特（Franz Schubert）的《未完成交響曲》（Unvollendete），或許有些人光是看到這個標題就很在意，這種**容易對未完成事物產生興趣、關注**，也可以說是「蔡氏效應」。

這個「蔡氏效應」也經常有老師應用在教育現場，舉例來說，在課堂上關於理論的部分老師只說明到「一半」，之後讓學生分組討論，學生在深具興趣、極度關注的

狀態下，能夠埋頭苦思課題；在學生討論之後，老師再闡明理論的核心部分，學生就會理解得更深入。這部分也可以應用在鋼琴教室的團體課程上，例如在學樂曲分析時，到課堂的最後都不公布答案、刻意說明到一半時中斷，之後讓孩子們去思考，他們應該會以深感興趣、極度關心的狀態進行討論。

另外，在「絕佳時機」中斷課程也具有效果。我在音樂大學時期的恩師，好幾次會在課程進入白熱化階段、正覺得接下來會很有意思的時候，「那麼後續我們下次再彈」啪地突然結束話題。因為結束在「我還想要繼續彈！」的狀態下，我就曾經沒有回家，直接走進琴房去練琴，這也是因為受到「蔡氏效應」的驅使吧！越是懂得教學技巧的老師，越重視課程結束的方式；**會刻意在學生興致正高昂興奮的狀態下，結束課程。**

當然，如果每次都這麼做，有可能效果會變差；不過，如果運用得當，或許也能提升回家練琴的動機喔！身為指導者在規劃課程時，也必須同時持續地理解學生心理。

3-6

越是禁止越想做

■卡里古拉效應

減肥之所以困難在於，一直想著「不能吃甜食、不能吃、不能吃……」，反而會更想吃。過去我曾經因為盲腸手術而住院，當時醫生說手術過後的一天之內不能喝水；被警告不能喝反而變得更想喝，為了忍住不喝，實在很痛苦。像這種**被禁止反而更受其魅力吸引的情況，稱為「卡里古拉效應」**（Caligula Effect）。忍不住打開了玉手箱的浦島太郎（編註：日本民間故事，浦島太郎救了海龜後被帶去參觀龍宮，離開前龍宮公主送他一個「玉手箱」並囑咐他絕對不能打開。上岸後的浦島太郎發現陸地已過了幾百年，忍不住打開箱子後瞬間變成了老人），其心理便是由此效應而來的吧！語源是1980年上映的美國電影《羅馬帝國艷情史》（Caligula），由

於內容過度荒淫被禁播，但聽說反而提高其宣傳效果，因而得名。

也就是說，越是遭到禁止，人就越受其吸引，這對孩子而言也是一樣的。我的女兒不太喜歡紅蘿蔔，即使跟她說：「妳給我吃下去！」她也只是一直搖頭說不要。有一天我跟她說：「妳絕～對不可以吃這塊紅蘿蔔喔！」並且放一小塊在她面前，結果她開口就吃下去了。我假裝在哭地跟她說：「我不是跟妳說不能吃嗎～」，她卻如同在玩遊戲一般嘻嘻笑得很開心，這也可以稱為是卡里古拉效應吧！

這個效應也可以應用在課堂上。舉例來說，當你對不太喜歡練琴的學生說：「你絕對不能練習這兩個小節以外的部分喔！」，下週來他們幾乎都會連其他的部分也練得非常好；而當跟學生說：「本週是強化左手週，所以你絕對不可以練右手喔」，下次上課時他右手進步了。「不可以做」由於遭到禁止，反而變得更想彈；因此，如果你想讓學生做什麼事，可以試著刻意跟他說：「不可以做喔」，應該會獲得預期的反應。

不過，相反地，關於說出：「只有這件事，我不希望你去做」，不要說「不准做○○！」才是聰明的選擇。舉例來說，你明明不希望學生在音樂比賽上出錯，卻跟他說：

「不可以在比賽上出錯喔！」學生會更意識容易彈錯的部分，反而提高出錯的危險性。

這時候，跟學生說：「拿出你最佳的表現去演奏吧！」或是跟他說：「像平常那樣彈就好了喔」，就可以了。

如果說了「○○的人不能參加」，反而會讓人更想參加。據說曾經有位老師將音樂發表會前的彩排訂為「學生限定」，換句話說，是在告知「家長不能來」；結果家長們變得無論如何都想要聽，因而對發表會上的演奏特別抱持期待。

在招募學生上也可以應用相同的效應。當寫上「謝絕參觀教室」，就會有人很想要來參觀；「如果只是來上好玩的，謝絕報名課程」，會更讓人感受到老師的認真與教室的魅力吧！比起「無論是誰、什麼樣的人都可以來報名」的立場，因為**有禁止條款，這種限定的情況反而讓人反應更熱烈**。無論是課程還是教室經營，懂得運用卡里古拉效應，獲得預期結果的可能性也會更高。

3-7

課程收尾的方式很重要 ■ 峰終定律的法則

英國的心理學家丹尼爾・康納曼（Daniel Kahneman，1934～）在1999年提出了「**峰終定律**」（Peak-End Rule），他曾做過以下的實驗：將受試者分成兩組，讓第一組聽既大聲又刺耳的噪音；而讓第二組聽相同時長既大聲又刺耳的噪音之後，再讓他們聽不刺耳的聲音。如此一來，即便第二組聽聲音的時間比第一組的還久，卻很少人回答不開心。透過這個實驗康納曼做出了結論：**最後一段的經驗對於情感有很大的影響，人們對於過去經驗的印象，取決於高峰（Peak）與終止（End）的記憶。**這裡所謂的「高峰」，是指「無論是最好還是最壞的程度都是最高的情況」；而「終止」指的則是「該

經驗的結束方式」。這項實驗證明了：以刺耳的聲音結束實驗與以不刺耳的聲音結束，感受不一樣。

有句話是這麼說的：「**只要結局是好的，一切都是好的**」（All's Well That Ends Well），完全就是「峰終定律」的概念。即使中途很痛苦，只要最後是以好心情告終，就會留下最後那個「美好的記憶」；反之亦然，如果最後是以壞心情告終，中途體驗到的好心情也會被一筆勾銷。這個法則告訴了我們，最後的記憶究竟有多麼的重要。

轉換一下話題，我經常去的美容院，那裡的工作人員在客人要回去的時候，都會面帶微笑送客，直到客人的身影完全消失為止。天氣寒冷的時候，這麼做很辛苦吧！如果是忙碌的尖峰時段，也得立刻面對下一位客人吧！但是，他們特地到店外送客，就是因為離別之際（結束的方式）是最重要的吧！

這個法則放到鋼琴課上也是同樣的概念。舉例來說，在嚴格的課程之後，最後結束時聽到老師說「表現得很好呢」、「進步很多喔」，學生對於「整堂課」的印象就會很好。即使中途有覺得「老師太嚴格了！好討厭！」，只要在最後接收到老師溫柔又體貼

的話語，或許就會覺得「那些嚴厲的話，都是老師為了激勵我而說的」。

確實注意到課程的高峰與終止，在進行課程的同時，仔細思考你真正想要傳達給學生的「著陸點」。如果想要學生奮發向上的話，可以試著在課程最後說些嚴厲的話，以良好的角度來看，「讓老師對你刮目相看！」這樣的話語如果能激起學生的學習動機，他們回家練琴時也會更用心吧！

峰終定律的法則

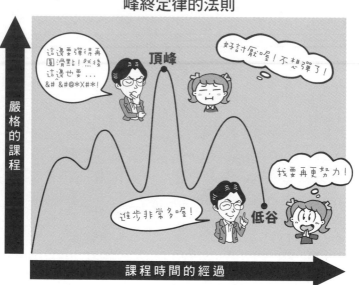

～鋼琴教室二三事～

③ 音樂發表會篇

● 學生四手聯彈的照片，表情太可怕，我要反省

老師一個人舉辦音樂發表會是非常辛苦的，而且還有「教師完美地彈奏樂曲是理所當然的事」的壓力；所以在發表會結束之後，拿到和學生四手聯彈的照片，發現自己的表情可怕到忍不住再確認一次。

● 在課堂上開始進行「鞠躬的特訓」

對於欣賞我們彈奏的觀眾，禮儀是最重要的。「即便演奏得很好，如果鞠躬沒做好，那就是零分唷！」因此在音樂發表會之前，必定會堅持施行「鞠躬的特訓」。

第 **4** 章 金錢的法則

4-1

價格越高滿意度越高？ ■ 韋伯倫效應

　　美國的經濟學者兼社會學家托斯丹・韋伯倫（Thorstein Veblen，1857~1929）提倡了「韋伯倫效應」（Veblen Effect）。**商品的價格越高，消費者會因此認為這類商品具有高價值，想要獲得它的欲望便越高**，高級名牌商品就是很好的例子。讓消費者滿足那種「我拿著高價商品」的自我彰顯欲的，就是知名品牌，當然商品的品質也比較好；

　　但是，購買名牌商品的人其背後，還是藏有這樣的心理因素。對於這些人而言，那個商品是價值無上的東西；換句話說，商品的價格較高，就有較高的滿意度。

我目前有在獨自主辦以鋼琴老師為受眾的研習活動，參加的費用也刻意設定比其他以一般指導者為受眾的研習活動還要高。根據經驗法則可以知道，費用較高的研習活動才會匯集到專業意識較高的參加者；就算是免費的講座也無可比擬，參加者的眼神、求知慾、反應都大不相同。而我主辦的這個研習活動，即使費用定價偏高，仍然場場滿座；

或許就是因為價格偏高，所參加者對於講座的期待值也偏高吧！

這個法則也可以套用在鋼琴教室上。有些人認為，在學費高於其他地方的教室學琴，會感受到「身分地位」的不同。經常會聽到「那個音樂大學的教授一堂課要○萬日圓耶！」的對話，這也可以視為滿足於去上高價、較為稀有的課程。

如果你希望你的教室在當地建立起品牌，應該考慮將學費更改到較高價位；正因為價格高昂，就會匯集到察覺該教室價值的人，在你的教室學琴的滿意度也會較高。當然，前提是課程的內容、教室的品質都很高的情況下，鋼琴教室也可以應用「韋伯倫效應」。

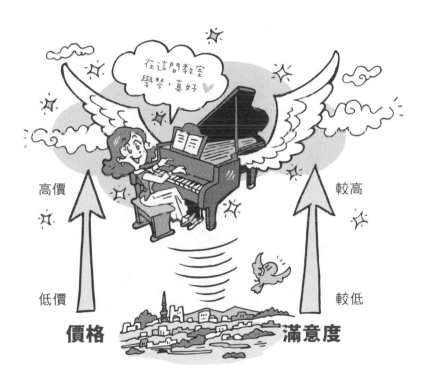

高價

低價

價格

較高

較低

滿意度

超成功鋼琴教室法則大全

4-2

人總會迴避極端？ ■ 壽司店法則

翻開壽司店的菜單，會看到「松、竹、梅」或是「並（普通）、上（高級）、特上（最高級）」，如果是你的話，這三種選項中你會選哪一項？多數的人會選擇中間價位的「竹」或是「上」，對吧？這是消費者會迴避兩頭極端的心理因素，稱為「壽司店法則」。

這個法則在餐廳的套餐中也經常會使用。舉例來說，如果套餐的價格落在「4000日圓、2500日圓、1000日圓」，很有可能大部分的人會選擇中間的2500日圓？4000日圓的套餐雖然豪華，但有點貴；1000日圓的套餐好像會吃不飽。或許有點虛榮，但是既然這麼難得、豪華一點也沒關係，也因此選擇2500日圓

的人會很多吧！總而言之，人會受到心理因素的驅使而迴避兩頭極端的選項，改選中間。

店家若善於掌握這項心理因素，就會將最想要販售的商品（利潤較高的商品）擺在正中間。如果以公式來說明就是：透過這個法則→營業額提升了→也獲得了利益。

在鋼琴教室也可以使用「壽司店法則」。喔！可以試著在鋼琴課程裡附加一些不一樣的內容，並且分別訂幾個不同的價位。舉例來說，「純粹鋼琴課程：8000日圓．鋼琴加上視唱練習（solfège）：9500日圓．鋼琴、視唱練習與作曲法：12000日圓」像這樣分成3階段的價位，或許是一種方式。可以試著在學生報名課程時告知：「與視唱練習一同學習，鋼琴會進步得比較快喔！」再加上以簡單明瞭的方式說明視唱練習的價值、鍛鍊耳朵音感的重要性。「既然有這樣的優點，那就連同視唱練習一起學習也說不定。「除了對提高學費單價有所貢獻之外，實際上藉由視唱練習的學習，學生具備了音樂的鑑賞力，也有可能提高續報率。善用迴避極端心理的效果來訂定課程費用，能夠獲得的好處可真不少。

4-3

比起新生，舊生更重要！ ■ 1：5法則

在商業的世界裡，「1：5法則」廣為人知，說的是：**要獲得新客戶的成本是既有客戶的5倍之多**。舉例來說，為了讓既有的客戶買下商品，要花費1萬日圓的廣告費；這時候如果要讓新客戶也購買同樣的商品，就得花費5倍、即5萬日圓，可見要獲得新的客戶、要新客戶購買商品有多困難。

說回鋼琴教室，**要獲得新學生的成本，也要花費維持既有學生的成本的5倍**。鋼琴老師很容易關注在招募新學生的活動上，但是，從這個法則可以導論出：招募新學生固然重要，但是「維持既有的學生更是重要」。在商業的世界裡，投注在防止「顧客流失」

的心力會比募集客戶還要來得多，因為這是關乎提高利潤的重要關鍵。因此，在鋼琴教室也絕對不能無視「防止學生退費不學」的活動。

那麼，為了防止學生退費不學，可以思考哪些方法呢？第一點就是「與家長的溝通交流」。孩子繼續學鋼琴必須有家長的協助。因為繳學費的是家長，如果沒有讓他們感受到學琴的好處，也可能要求孩子不要學琴；另外，孩子在家練琴也需要家長的協助，像是叮嚀孩子練琴等，也很重要。因此，在新年度的初始或是新學期剛開始的時候，要留點時間好好地與家長談話；即使家長很忙碌，也能以「面談」的名義請家長給你一點時間。另外，對於平常沒辦法來看孩子上課的家長，以傳訊息的方式告知上課的情況，也很不錯。

為了讓孩子實際感受到持續學習的喜悅，在音樂發表會上設立「持續學琴獎」，也是一種方式。設定持續學琴5年獎、持續學琴10年獎等，並且在許多人都看得到的場合上頒獎，受到表揚的學生就會有如明星，這也會轉變為他們更加持續學習的動力；而且看到頒獎的學生也會以受到表揚為目標，將持續學琴看得很重要。另外，對於學生的關

心也很重要；舉例來說，對於請假的學生一定要連絡他、了解狀況，生日時贈送生日卡片等等。像這樣將**「我一直都在細心關注你」**的態度以某種形式呈現出來，學生、家長對老師的信任將會增加。

更甚者，藉由團體課、聖誕晚會等的歡樂活動，在提高**「對教室的歸屬感」**上也頗具效果。以孩子們的立場，他們會有想要和其他夥伴見面、想要和夥伴一起過節的念頭；而當鋼琴教室提供這樣的「交流場合」，學鋼琴就變成另一項樂趣了。朋友都這麼認真彈琴、自己也要認真，或許也會衍生出這樣想要持續學琴的想法。

現在的孩子們每天要補習、上學跟學才藝等，過著忙碌的生活；在這些事情當中，有多少孩子會長久持續學琴呢？這是絕對是在考驗身為教室經營者以及鋼琴教育指導者的能力。

4-4

這是消費？浪費？投資？ ■ 結帳前 5 秒法則

購買或是接受物品、服務等的時候，要支付金錢。對任何人而言，金錢的價值是相同的；但是由於使用方法的不同，感受到的價值就會大幅地增加或是減少。另外，將金錢存起來也沒有價值，因為要透過使用，才能實際感受到其真正的價值。

各位知道使用金錢的方式分有3個種類嗎？那就是「**消費**」、「**浪費**」和「**投資**」。「消費」是指伙食費、房租等為了生存無論如何都必須支出的費用；「浪費」是指將金錢使用在無意義、低價值的事物上，例如賭博之類的，花了那筆錢能得到的好處，大概就只有當下的快樂而已吧；最後一種是「投資」，是一種為了將來能夠派上用場的用錢方式。

舉例來說，為了提升自己的知識、能力，而去參加研習活動，這完全是對自己而言最棒的投資；購買書籍也是投資；為了提升體力而去健身房鍛鍊，有了健康的體魄，就能持續工作、也提升了工作表現，這也可以說是自我投資。那些「為了自己好、期盼某種程度的回饋，就可稱之為投資。

重要的是，請各位試著思考：「你現在正在使用的金錢要歸類於『消費・浪費・投資』中的哪一種？」舉例來說，你為了買茶飲而順路去一下便利商店，然後除了買茶飲還想要連同巧克力一起買。如果肚子明明沒有餓，純粹只是嘴饞而買下巧克力的話，這就可以稱為「浪費」；如果為了滿足口腹之慾，就可以稱之為「消費」；而如果因為吃了這塊巧克力，練琴的專注力大幅提升的話，就可以視為「投資」了。

總而言之，**支付金錢於某種物品或是服務的時候，請試著思考：「這筆錢是投資嗎？」** 在結帳櫃檯前排隊的5秒間，請試著思考：購買這樣商品是必要的嗎？如果察覺到因為衝動而伸手去取的商品，是個不買也可以的商品，那就不會白白浪費金錢，這就是「**結帳前5秒法則**」。如果是網路購物的話，在按下購買按鍵前的5秒間，請試著稍

微思考一下；如果覺得那是浪費的話，請立刻放棄購買那件商品吧！另一方面，雖然該商品價格很高，但是你確定那是將來必備之物的話，就能視為對自己價值的某種投資，請不要吝嗇於投資自己。

4-5

絕對不會造成浪費！ ■ 投資自己的法則

在「理財書」上經常會看到「收入的百分之十要存起來」的建議。舉例來說，書上會寫到：薪水入帳後，就立刻分出一成作為存款，再用剩下的錢來生活；即便想著在生活了一個月之後剩下的錢也可以作為存款，到了月底卻可能一毛都不剩。所以成功存錢的秘訣在於，預先確保絕對不會動用那筆錢。

讓我們試著將存款替換成自我投資吧！雖然每個人的情況不盡相同，但是將收入的百分之十用來投資自己，不是件那麼容易的事吧？有生活費、還有其他零碎的費用要支出，也可能會有需要籌措金錢的辛苦時期；但是，對於穩健地招募到學生、每天過著充

實教學生活的老師而言，共同的心理意識就是「為了自己的學習，不惜金錢」。正因為有這樣強烈的心理意識，才能確保這筆錢是用在自己身上。用於學習的金錢，必定會以「某種型態」留存在自己身上；即使你曾覺得那是不必要的、自己沒有看清楚，或是變成「失敗的學習」。總之無論變成什麼形式，**投資在自己身上的必定會有所回饋**，這就是**「投資自己的法則」**。

有位老師說過令我印象很深刻的話：「讀了一本書，只有一行句子也好，只要那篇文章有打動到你的心，你花費的金錢就十分值得了。」我也讀了許多書，對這句話深有同感。舉例來說，你買了一本1500日圓的商業相關書籍，即使當中只有一篇文章留在你心裡、甚至於著手實踐，所獲得的回饋可是數十倍。音樂相關書籍也是如此，例如你從中習得了一項教學技巧，所衍生的價值可是書本價格的數倍。花費時間和金錢參加的研習活動，即使只有一句話激勵了你的心，也是一筆有價值的投資。關鍵是：你是否有了解花錢與學習之間的「關聯性」。花了錢就會伴隨著疼痛，將花費的錢用在學習上，你就會給自己壓力，橫生出「我要抓住點什麼！」的氣魄。這份氣魄會形成對學習的強

烈意識，提高學習動機。

透過網路可以免費獲得資訊，可是免費取得的資訊即使具有價值，大多都不懂其價值。為什麼會這麼說？那是因為人對於「免費」這個字連結到學習的「敏感度」很遲鈍，所以空接收到訊息，卻無法變成實際作為。因此，各位應該要知道「免費」有這麼個「陷阱」存在。

我們可以說，對於自己而言，獲得有價值資訊最短的捷徑就是「花錢」；可是這與「是否擁有巨額的錢財」沒有什麼關係，反而越是經濟上比較嚴峻的老師，越會籌措金錢去參加研習活動、購買書籍和樂譜。重要的不是擁有多少錢，而是所有的一切都取決於你**「提升自己的念頭是多還是少」**呀！這就是為了改變自己、改變眼前的學生、改變課程、度過充實的生活所要有的心理意識吧！首先，請以收入的百分之十為基準，試著投資自己，如何呢？

4－6

付費要盡早！

■ 信用沙漏法則

光是用錢方式一點，就有可能取得信任，也有可能失去信用，這當中最顯著的差異就是「付費的速度」。請款單來的時候，若想著「晚點再付也可以吧」就拖延付款，如果是目前無法支付的情況就另當別論，但明明能夠支付卻不趕快付，就太可惜了。為什麼這麼說？因為立刻付款有兩個好處。

第一個好處很簡單，因為對方會感到開心。對方可能會覺得「送交請款單的隔天就收到款項了！」、「這麼快就收到款項，心情真好！」。盡早支付款項給對方，就會讓他覺得自己有受到重視，「這個人有認真地在考量我的事」，這也與對方感受到的信任

超成功鋼琴教室法則大全

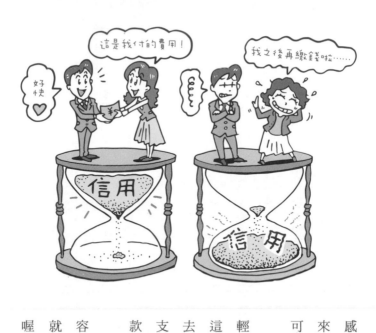

感有所關聯。這些小細節積少成多下來，就能開始獲得「信用」這個難能可貴的寶物。

另一個好處是，自己會無事一身輕。有未付款項等同於向人借錢，從這當中感受到的壓力，即使你不刻意去注意也會壓在身上；如果立刻完成支付，壓力就不會積累。光是優先付款，就能蒙受這莫大的恩惠。

相反地，不遵守付款期限，就容易給予對方不好的印象，因為延遲就如同表示「你的優先順序排在後頭喔」，對方就會認為「這個人不重視

我」。更嚴重地，可能會讓人覺得你是個對於金錢很草率的人，或許會因此喪失重要的信用。

因此，希望各位實踐「信用沙漏法則」。當請款單來的時候，**即使繳款期限還有幾天，也請在當天完成支付**；如果無法當天支付，也請盡可能地將其優先順序提前，盡早完成支付。這時請大家想像一下沙漏，將沙漏裡的沙子當作「信用」，這些沙子會隨著時光流逝而灑落。如果壓線完成支付，信用將所剩無幾；而當沙子全部落到底下時（即趕不及支付期限），就代表信用破產了。相反地，即使只是提早一點點，盡早支付完款項，**沙漏裡的「信用」便還會剩下很多**。正因為如此，提早一刻也好，請盡早支付款項。

只是付款速度的不同，給予對方的印象就有很大的轉變。既然早付晚付都是要付，就請立刻完成支付吧！

4－7 為教室帶來利益 ■ 金錢意識的法則

對於從小就喜愛音樂的鋼琴老師而言，不可否認地，的確有很多人很猶豫是否要「利用音樂來賺錢」。或許還有些老師會覺得「我開設教室不是為了要賺錢」、「不應該將金錢的話題拿到教育上來談」。的確，我可以理解藝術、音樂、教育與金錢的概念不太相容，但這個想法就會造成上課不用付學費的問題了。因此，真正有問題的是，收受金錢的同時，卻對金錢抱持著負面看法的這一點；這彷彿就是做了什麼不好的事情還收受金錢，不就像是在否定教學這份工作、教室經營這份工作了嗎？

在我的拙作《超成功鋼琴教室經營大全》中，有傳達過「追求利益」的重要性。於教室營運上，利益是為了學生、教室而使用，最後的結果就是學生和教室都有所成長；而收益越多，也就越能用在自我投資上。因此，**為了教室、為了學生，也為了自己著想，本就理應追求利益。**

這部分希望大家重視的是**「對於金錢的意識」**。你對於金錢抱持著什麼樣的看法呢？

「賺錢是不好的事情」、「如果擁有很多錢就會發生不好的事情」，如果你是這麼想的，是否不適合當一位收受金錢來經營教室的人呢？像這樣對金錢抱持的「負面形象」，有可能在教室經營造成障礙。舉例來說，家長遲交學費時，會很難開口催促；明明想要提高學費，卻在心裡用力踩下煞車；導致長期赤字後，教室變得無法經營下去，就算想要自我投資也不成，知識、技能也都沒有提升，結果連勉強上堂課都沒辦法，學生越來越少……。如果對於金錢抱持負面印象，就有可能招致這樣的下場。

金錢本身沒有好也沒有壞，有的只是「你心裡的看法」。舉例來說，我從年紀較小的孩子手中拿到學費時，必定會謹慎地雙手收受，並說聲「感謝您」，因為從重要的學

生手中收到的東西，可是比什麼都重要。與教室經營有關的金錢，無論如何都要以感恩的心來看待。我一直認為，這樣「積極正向的態度」對於教室經營而言非常重要。

對於金錢的「態度」，最終只能由「自己」決定；而且這個道理在人與人之間的交往上也是互通的。抱持著感恩的心與人交往，這份心意必定會傳達給對方；金錢也是一樣的，**懷抱著感恩的心來使用這筆錢，經過幾番波折後，最終甚至會回到自己身上**，這就是「**金錢意識的法則**」。以教室經營來說，就會以利潤的形式回饋於教室。將對於金錢的態度轉變為正向積極的，藉此獲得的益處可是相當可觀。

不需要對金錢抱持負面的態度！

～鋼琴教室二三事～

④ 這個時代的學生

● 太多孩子不知道童謠，真心感到惋惜

鋼琴教材中出現的童謠，雖然學生說「我不～知～
道這個曲子」，但是，最後還是會因為覺得「持續
傳承日本童謠也是我的使命呀！」而熱血地展開童
謠課程。

● 比起彈鋼琴，選貼紙的時候比較認真

在課程的最後都會進行「選貼紙」的工作，學生那
專注認真挑選貼紙的身影，讓我忍不住想要吐槽
「你是鑑定師嗎？！」的今日此刻。

第 **5** 章　**工作的法則**

5-1

模仿已經做出成果的人！　　■ 觀察學習法則

我自己也有小孩，而且這孩子完全學到了我的口頭禪。孩子會好好地將父母說的話聽在耳裡，仔細觀察父母的行為舉止。無論你希不希望他學你，對於孩子而言，父母就是模範，這一點是不會錯的。像這樣，**以某個人事物為模範，模仿其動作、行為等，心理學上稱之為「觀察學習」**（Modelling）。時尚服裝雜誌就是個很好的例子，看到漂亮的模特兒穿著很時髦的衣服，就很想要那件衣服，這也是因為「觀察學習」的心理在作祟。

在工作上，「觀察學習」的思考方式也具有效用，尤其是剛開始當上鋼琴教師的年輕老師，請務必要活用這個法則。舉例來說，「我想要像那個老師那樣」如果有這樣的模範，就會實際去參加那位老師的研習活動、見習那位老師的上課方式，而在研習活動結束後如果有午餐會，也必定會加入，而且想盡辦法坐到那個老師的身邊。待在崇拜的老師身邊，就如同淋浴一般，能夠沐浴在對方的思考、談話內容、散發出來的氣質等等之中；就連較為深入的部分，也能從那位老師身上學習到。另外，自己如果遭遇了什麼問題時，也會試著思考「如果是○○老師的話，會怎麼想呢？」**有了模範在，感到迷惘時，就能成為「指標」。**

我曾經從某位知名老師那裡聽說一件事情，印象很深刻。那位老師是個精神領袖般的存在，講座上的談話方式很熱情，表演也充滿魅力，迷人的氣場洋溢整個會場，去聽演講的人都深深受他吸引。據那位老師所說，有些每年連續都去參加講座的參加者，說話方式越來越像他；思考模式逐漸變得相似這不用說，但連說話方式、舉手投足都像的話，完全可以說這就是觀察學習法則的效應。

我來舉例介紹個有效的方法，不擅長寫文章的人可以試試看。在閱讀書籍、雜誌的連載、電子報等之後，大家可能會有「我喜歡這個人的文章」、「我對這篇文章很有好感」的感覺，對吧？我以前也曾經做過，試著將喜歡的作者寫的文章如同抄寫經文般寫在筆記本裡，持續做這件事之後，理所當然會學習到其文章的撰寫方式，就連其思維方式與思考模式等也能逐漸觀察出來；像這樣透過觀察學習法則，就能習得思考方法。另外，觀察學習法則的模範不一定要是個目前實際存在的人物，像是歷史上偉大人物的生存方式，也可從中有不少收穫吧？小時候，學校的老師經常叫我們讀偉人傳記，其理由我在長大之後才懂得。

武道（編註：日本武術如柔道、劍道、弓道、相撲、空手道等等的概稱，著重於藉由修練武術同時學習磨練心志）的修行有個「守破離」的教義，據說是從茶道的教義中衍仲出來的。「守」是徹底模仿師傅，先從外在形式開始也沒關係，總而言之就是透過模仿來學習；「破」是從模仿的框架中破蛹而出，加上自己的見解，發展成技術；「離」指的是深究具獨創性的一條新

111　　　　　　超成功鋼琴教室法則大全

的道路。這個教義說的就是：探究一條道路是有階段性的。

據說日文的「學習」（まなぶ）這個語詞，就是從「模仿」（まねぶ）而來的。模仿不是件羞恥的事情，反而對於加速成長的學習腳步頗具效果。希望各位能夠盡量去模仿尊敬的人，將他們工作的姿態看到入迷吧！

一模一樣？

5-2

兩成的工作創造八成的成果

■ 柏拉圖法則

所謂的「柏拉圖法則」（Pareto Principle）是至今約100年前，義大利經濟學家柏拉圖（Vilfredo Pareto，1848～1923）所提倡的理論中衍生而出的，又稱為「80／20法則」，指的是這個世界上的許多事物，都是藉由比例僅占少數的重要因素而生。

柏拉圖觀察了自己的豌豆菜園，發現到八成的豌豆產量來自於僅占整體兩成的植株；藉此又延伸到義大利約有八成的國土，屬於總人口兩成的人所有的理論，並且主張：這個理論也能適用於經濟的其他層面。柏拉圖認為絕大多數的事物其兩成是重要的，剩下的八成都是無足輕重的，因此倡導應該關注在這兩成上，並且認為辨別出那兩成是很重要

的事。

這個**「少數的東西衍生出大多數的東西」**的法則，用在現代商業場合上的機會也不少，舉例來說：

- 店內商品的兩成創造出營業額的八成。
- 百分之20的業務員負擔整體銷售額的百分之80。
- 百分之20的顧客貢獻出百分之80的營業額。
- 百分之80的口碑，是由百分之20的顧客所散播。

有趣的是，日常生活中也有同樣的傾向。舉例來說，像是「自己持有衣服的百分之20占據了喜歡穿的衣服的百分之80」，或是「會議中百分之80的意見，由百分之20的出席者所發言」。重要的是，知道了一部分的人事物會給整體帶來很大的影響，那麼找出那一部份、並將注意力集中於此，就會提高工作的效率。例如，讓我們來試著將「80／

20法則」套用在鋼琴的練習上：

- 鋼琴練習時間的百分之20與「正式演出百分之80的成果息息相關」。
- 專注於練習的百分之20時間，貢獻了百分之80的完成度。

各位應該也覺得這個說的就是自己吧！即使花費10小時在練鋼琴，真正達到成效的只有當中的2小時，即是兩成的部分。如果最開始的2小時足注意力的高峰，全心投入在那2小時上便很重要，因為會導致八成的結果。另外，如果你做了各式各樣的技巧練習，卻沒有達到什麼成效的話，找出百分之20真正能派上用場的練習方法，目標是提升百分之80的技術，才是有效率的做法。真正重要的是，練琴不要懶懶散散，要盡全力在能夠創造大部分成果的百分之20上。分配時間在重要的百分之20上，成果就能提升百分之80。

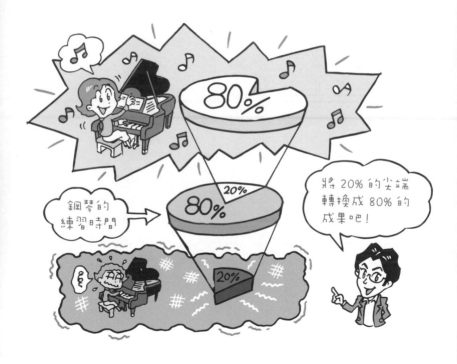

5-3

拖延工作會出事！

■ 艾米特法則

明明是今天不做不行的工作，卻在不知不覺中一直往後延，然後為了收拾殘局反而多花了時間——各位可能都有過這樣的經驗。如同「今日事今日畢」這句諺語所說，如果是終究必須要做的事情，立刻就去完成，對於精神狀況而言也比較好，不是嗎？

向各位介紹「艾米特法則」（Emmett's law），這個法則指的是**「若將工作往後延遲，便要花費兩倍的時間與勞力才能完成」**。我也有過這樣的經驗，在課程結束後要做的紀錄，因為覺得太麻煩，就延宕到隔天。結果，因為是前一天的事情了，為了回想就花費了不少時間；如果在課程結束之後立刻寫的話，肯定刷刷地很快就能完成，因此為了

完成它，應該花費了將近兩倍的時間。另外，回信也是一樣的。如果在讀完信件之後立刻回信的話，應該花不了多少時間；因為覺得麻煩而往後延遲的話，就必須先從再重新讀一次信件開始，在這個時間點上，光是讀信就花費兩倍的時間了。也有可能因為回信晚了，使得情況惡化，為了處理就得再花費更多的時間。如此一來，無論有多少時間都是不夠用的。

想打破這個狀況的方法只有一個，那就是「現在立刻去做」。不要想是不是能完美作結，總而言之先動手去做。我也曾經面臨對眼前的工作不感興趣，或遇到無論如何都得煞費苦心著手進行的事，這時候我給自己設定了個「5分鐘規則」：我決定「就只做5分鐘」，總而言之就試著先著手進行。因為「只有5分鐘」，心情上會覺得輕輕鬆鬆

無論是電話還是電子郵件都要立刻應對！

就能開始，也有種如果覺得討厭便停下來就好的無拘束感。而當決定先做5分鐘後，意外地很快就能完成，做著做著也覺得很有意思。延後去做，不過只是在想法上踩了煞車而已，而**放掉那個想法煞車的就是「5分鐘規則」**。不要老是慢吞吞地將事情往後延，如果養成立刻動手進行的習慣之後，不就能咻咻咻地將工作完成了嗎？

5-4

這項工作明天再做都還來得及！　■明日法則

上一章節寫了「現在立刻去做」比較好，但我還是應該介紹另一個完全相反的概念——英國的商務顧問馬克・佛斯特（Mark Forster）提倡的「明日法則」（Mañana Principle）。「mañana」是西班牙語「明日」的意思，前一天將隔天要做的事情寫成清單，「明天能夠完成的事情，今天不做也沒關係」產生這種心理上的安心感，並且遵守「明天要做！」的宣言，是種連貫性相呼應的做法。

這個法則說的是：有許多工作**「並非是等不及明天再做的緊急事件」**，因此**「應該極力避免在事件發生的當天去處理」**；而且，如果臨時插進來的工作都當場處理的話，

就得每次都中斷正在做的工作不可。舉例來說，像是在前一章節有寫到收到信件就應該要立刻回信，當然，如果是一刻都不能讓對方等的情況時，就不能拖時間、必須立刻回信；可是，若每當收到信件時，就停止手邊正在進行的工作，注意力會被打斷、最後要完成工作反而得花更多時間。商業界有個說法：商務信件「在24小時內回信是基本禮貌」；換句話說，即便明天才回信，也不算違反禮儀。如果不是那麼緊急的信件，就不用一件一件都去處理，而是先徹底完成現在眼前的工作。倘若是必須經過深思熟慮的信件，可以先簡單回覆：「我收到了您的信，請容找稍後再與您聯絡」，就不會妨礙到自己現在正在處理的工作；對方也比較放心，可以專心去做其他的工作。

「明日法則」還提出了一個做法：將必須做的事、尚未完成的事條列化，隔天一大早就馬上處理。讓我列舉這個「待辦清單」（請參考拙作《超成功鋼琴教室職場大全～學校沒教七件事》）的好處：首先，因為決定明天再做臨時插播的工作，就能專注於現在應該做的工作上；接著，因為有列出清單，很清楚應該做什麼事情，早上一大早工作的起跑速度就會不一樣，不用想東想西就能順暢地著手進行工作。因為大概可以預測得

到需要花費多少時間在必須要做的事情上，就很容易安排這一天的行程。

不過，如果是有關客訴、或是可能會造成損害的事情，就另當別論；即使要暫停其他的工作，也應該盡可能地提早一刻解決它。如果實際上已經發展成客訴的情況下，一刻都不能等，必須要馬上去謝罪；因為若應對晚了，情況可能會越演越烈，這樣的案例不在少數。

對於鋼琴老師而言，要選擇「現在立刻去做」還是「明天再做」，也要依循生活方式以及應對工作的方式等來決定。關鍵在於「壓力」的部分，立刻去做就能減輕壓力的話，那就是應該這麼做的。；而如果是覺得：明天再做就好了、心情上也會比較輕鬆，那也沒關係喔！總而言之，如果沒有明確搞清楚「要做的事情」，無論是今天要做、還是明天要做，都會無法確實做到。應該要做的事情或臨時插播進來的工作，請立刻追加到「待辦清單」中，毫無遺漏地持續完成，才是關鍵。

艾米特法則

立刻去做！

● 立刻去做，輕鬆又愉快
● 即使只有 **5** 分鐘也要立刻去做
● 處理完畢之後，心情會很好

VS

明日法則

明天再做！

● 專注於眼前的工作
● 將明天要做的事情條列化
● 按照計畫完成一天的工作

請試著思考哪一個比較沒有壓力吧！

5-5

越來越沒有幹勁！ ■ 蜜月效應

剛開始的時候幹勁十足，但過了一段時間之後，那股幹勁就逐漸消逝了……有過這樣經驗的人應該很多吧？最近，新進職員在 2～3 年後就辭職的情況也形成問題，這也是個相關案例，這兩例都是「蜜月效應」（Honeymoon Effect）所造成。蜜月效應是種心理法則，指的是在蜜月旅行時，夫妻的滿意度達到最高點，但在經過一段時間之後，滿意度會逐漸減少。

舉例來說，在研習活動上聽到很棒的演講後，因為興奮感的推波，你的幹勁會提升；但是隨著時光的流逝，那份感動會變弱，結果也沒活用在研習活動上學到的東西就結束

了。明明最重要的就是實踐，卻只聽了演講後就感到滿足、並未走到實踐那一步，這種案例也時常發生。另外，「環境」的變化也與幹勁有關係。人到了一個新的環境或是開始一份新的工作時，動力都會比較高；但是，時間一久就習慣了那個環境，當初的那股幹勁也會變弱，這種案例也是不少。

鋼琴課上也有相同的效應。剛報名上課時，學生會充滿幹勁，每天都一定會練琴；但是每次重複相似的課程之後，當初的動力就會逐步下滑。這是因為習慣了環境，刺激變少了，學習效果也就逐漸下降。再加上，老是在彈同一首曲子、一直持續不有趣的練習，就有可能發展成討厭鋼琴。

為了不讓學生厭煩、**幹勁能夠延續下去，有必要持續給予「新的刺激」**。每堂課都要事先準備好引起學生興趣的課程內容，換句話說，每次上課都要給予「蜜月效應」。

下禮拜老師會教什麼呢？學生如果像這樣對下堂課充滿興趣、有學習動力，結果就是會長期來教室上課。

為此，鋼琴指導者要明白「尋找課程的素材是重要的工作」。閱讀課程相關的書籍、在研習活動上學到可以用的素材，就在課程當天實踐；實際試過之後，如果不能照搬使用的話，可以加入具有個人特色的改編。如此一來，就會逐漸累積獨創的教學好點子，教學者也會在每次吸取到新的知識時，接收到新的刺激。**持續學習的充實感也會推波助瀾，使你每天上課的動力都會很高昂**，因為每天給予自己新的學習，等於是一直讓自己有「蜜月效應」。

5-6 多留點心就會突然出現！ ■ 彩色浴效應

原本平常不太注意，但是在發現了想要的車子之後，就會覺得經常看到相同車種的車子在路上跑；喜歡上某位藝人之後，就會在廣告等其他許多地方看見他的身影……各位應該有過這樣的經驗，這在心理學上稱之為「**彩色浴效應**」（Color Bath Effect）。

所謂的彩色浴，是指「沐浴在色彩當中」的意思，即是指一旦**意識到問題之後，很自然地意識就會往那個方向去**。舉例來說，若有人跟你說：「今天如果看到紅色的東西，運氣就會變得很好」，如此一來，本來你平常不太注意的地方，卻會發現到原來那裡有紅色的東西……；或許還會驚訝於「原來這世上充斥著好多紅色的東西呀！」。人類只要將意

識關注在某處，對於其相關的資訊就會變得很敏銳。

我每天晚上都會寫下「待辦清單」後才上床睡覺。這是一種為了在隔天一起跑就能順利衝刺的方法，但其實還有另一個理由：「當把焦點放在必須做的事情上後，相關的資訊就會映入眼簾。」舉例來說，待辦清單上寫著「要寫報告寄信給○○先生」這個項目，當你將焦點放在這件事上後，「過去寫過的信件當中有相關的內容」或是「追加某項資訊之後再寄信」，就會像這樣看到應該附加進去的資訊。

如同上述，在意識到某個關鍵字時，人類的大腦就會如同「搜尋引擎」一般開始啟動，找出與其相關聯的事物。想要想出好點子時也是同樣的，持續思考該事情時，啪地靈感就會浮現而出。我們可以說這個機能的驅動是因為，大腦會在不知不覺中持續搜索，然後因為某個契機的觸動，而使我們想到了好點子。

重要的是，要將想在腦內檢索的關鍵字擺在眼前。如果沒有在電腦網站上的搜尋欄位打入關鍵字，怎麼樣也得不出結果的。腦內檢索也一樣，可以寫在紙上，或是在電腦、手機中輸入文字，藉此將自己想要知道有關於什麼、想要想出什麼樣的好點子都明確化。

大腦與電腦不同，可能無法馬上得出搜尋結果；但是，只要一直想著那個關鍵字，有一天一定會靈光一閃浮現出好點子。

另外，在課堂上也可以應用這個「彩色浴效應」，因此要決定好「今天上課應該關注的重點」。舉例來說，你決定：「今天要注意每位學生的手型」，如此一來，你會去注意到，因為學生手的大小、手指的長度不同，手指彎曲的角度或是觸鍵的輕重等也得改變；也會理解到隨著觸鍵時運指方式的不同，音色會有怎麼樣的改變；而且也會注意到一點：手型標準的學生，運用手臂、手腕的方式也表現得很好。這些發現都可以拿來應用，像是可以傳達給手型擺不好的學生聽；需要改變音色時，也可以用來提醒學生。

透過「關注在某一點上」，就會發現到一直以來都沒有注意到的事物。

5-7 壓力要這樣釋放 ■因應法則

「妥善處理好問題」的英文是「cope」，以此單字為字源的「因應」（coping），是體育、心理健康這些領域用來應對壓力的方法。而因應法則當中有分兩種方法：釋放壓力的情緒焦點因應型（emotion-focused coping）與預防壓力產生的迴避／逃避（defending）因應型。

第一種情緒焦點因應型，是種降低情緒上痛苦的方法。鋼琴老師每天要教課、經營教室，受到的困擾與壓力絕對不會少；偶爾還會為來自於家長的抱怨而煩惱；演奏會或音樂發表會之前，都覺得自己快要被沉重的壓力壓垮了。這時候，必須有效地釋放壓力。

舉例來說，與同為鋼琴老師的夥伴們喝茶聊天，就很不錯；有些老師會在課程結束之後的夜晚，出去游泳來使自己煥然一新。活動身體、將自己置身在無聲的狀態下，據說能沉浸在有種難以言喻的開闊感中。

第二種是種**迴避壓力的想法**。對於蛀牙置之不理的話，牙齒會蛀得更加嚴重；而放著問題不管，也是一樣的，情況會變得越來越糟糕。在察覺到問題可能會變嚴重時，就要盡可能地提前採取行動去解決；如果覺得疲勞積累越來越多時，不應該繼續加油，而是該去休息或是保養身體，以解放心靈。

因此，事先準備好能使自己神清氣爽的方法，是很有效的。我個人很推薦在大自然當中用餐。我經常會在休假日帶著便當與家人到公園走走，鋪張野餐墊在草地上、坐在藍天白雲底下吃美食，讓我感到很幸福；開闊感與大自然的空氣，緩解了我的內心壓力。

另外，在工作行程滿檔時，或是覺得壓力太大時，我會帶著一本書到附近的公園去散步。一邊聽著樹葉搖曳的沙沙聲、鳥兒婉轉的吱喳聲、孩子們歡笑的聲音，一邊讀書，會覺得心情逐漸安定許多。不用花錢，又能使自己煥然一新，也能對工作有好的影響。

鋼琴老師大多是謹慎認真的人，雖然這的確是一份不認真就做不好的工作，但是若過於拼命反而會生病，只有這點還請各位盡量避免。認識不讓壓力擊倒、還能消除壓力的「因應法則」，可以有效幫助你一整年都能健康又充實地作育英才。為了面帶笑容持續工作，希望各位都能珍惜、照顧好自己的身心靈。

～鋼琴教室二三事～

⑤ 熱血教師篇

● 偷偷認為「你孩子成績會好都是我的功勞喔！」

「多虧了老師您，我家孩子的音樂成績才會這麼好。」家長這麼說的時候，都會回答：「沒有啦～」但其實內心非常地高興：「我的課可不是沒有用的東西啊！」

● 指導合唱伴奏時，莫名地情感豐沛

學校合唱比賽的伴奏是班上的風雲人物，
而當知道學生擔任鋼琴伴奏會為他的成績加分時，
上鋼琴課時會特別有熱誠，這是指導者的特性嗎？
因為合唱曲的歌詞而落淚，是因為年紀到了嗎？

第 **6** 章　達成目標的法則

6—1　自我實現是正當的欲求　　　　　●馬斯洛的需求 5 層次理論

6—2　夢想，寫下來就會實現！　　　　●日誌法則

6—3　如果想要達成目標　　　　　　　●TiPLiD 法則

6—4　實際品嘗到成就感　　　　　　　●切丁法則

6—5　想要實現夢想，就告訴大家　　　●選手宣誓法則

6—6　適度的緊張會產生功效　　　　　●耶克斯—道森法則

6—7　提高決斷力的精髓在於？　　　　●菜單的 3 秒法則

鋼琴教室二三事：⑥ 職業病篇

6-1

自我實現是正當的欲求 ■ 馬斯洛的需求 5 層次理論

對心理學有興趣的人，應該有聽過美國的心理學家馬斯洛（Abraham Maslow，1908~1970）的名字吧！馬斯洛提出人類的需求有 5 個層次，名為「**需求 5 層次理論**」（5 Levels of Maslow's Hierarchy of Needs）。

請參照例圖。這個理論的概念是指：當低層次的需求獲得滿足之後，人類就會去追尋更上一層次的需求，然後一層層往上再往上，最終會想要滿足「自我實現」這個最高層次的需求。5 層次中最底層的是「**生理需求**」（Physiological needs），指的是吃飯、睡覺等本能的需求.；而在那之上是想要安心過日子、生活過得安全的「**安全**

需求」（Safety needs）；接著是想要與他人有所聯繫，想要有能接納自己的夥伴的

「愛與歸屬感需求」（Love and belonging needs）；當這些需求都獲得滿足之後，

在那其上還有名為「尊嚴需求」（Esteem needs），是種想要獲得他人認同的需求；

最頂端的那一層是想要完成目標、夢想，成為理想的自己的「自我實現需求」（Self-

actualization needs）。馬斯洛表示，人類在需求獲得滿足之後，會朝更高層次的需

求行動。

　　我們應該要關注的是在最頂層的「自我實現需求」。人類採取行動的背後，有追

求更高層次需求的心理因素，**以應有的姿態為目標「想要成為什麼樣理想的自己」，而**

這一點也是人生的目的。不滿足於現在的自己，產生想要更上一層樓的需求，是非常自

然的事；不如說我們應該有個認知：人們總是朝向需求前進，並且持續成長。

　　最近的年輕人老是說：我沒有理想、我沒有未來的目標，可是更直接一點追求「想

要成為的自己」也很好呀！日本人比較會去避免自己太醒目、鶴立雞群，這樣的想法

有時候會阻礙自我實現，甘心屈於較低的目標。比任何人都還要認同自己的價值、有

任何事都可能實現的想法，就會催生行動，達到自我實現。抱持著遠大的目標並不是什麼壞事，不如說這是身而為人最理所當然的需求。

鋼琴老師也應該要有「我想要成為這樣的自己！」的理想姿態，如果各位難以想像，我強烈建議試著思考一次看看。即使一開始只想到物欲方面的需求也沒關係，想要的東西、想去的地方、想要嘗試的事情等，將這些一口氣都寫在紙上；當你寫到已經寫不出還想要做什麼時，應該會發現到，在這些願望當中包含了**「要讓其他人幸福」**。

這個不一定局限於鋼琴或是音樂，或許是當志工，也或許是某個能夠幫助他人的商業活動。像這類找到了「用盡一生都想要實現的夢想」的人，便如同擁有明確的旅遊目的地，就不會走上歪路，每天都能生氣蓬勃地過日子。**確立將來的願景，就能給予自己能量。**

馬斯洛的需求 5 層次理論

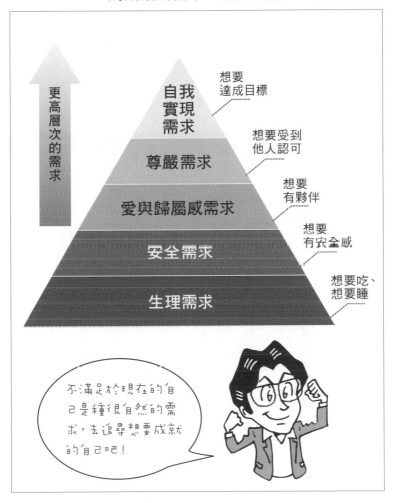

6-2

夢想，寫下來就會實現！　■日誌法則

我至今為止實現了許多的夢想，出版書籍、在全日本辦講座活動、設立公司……都是些在多年前我覺得可能性為零的事。毫無疑問，這些都是由於眾多支持我的人們的力量才能完成，當然也要再加上自己不斷的努力；不過，為了實現夢想，除了這些之外，我還有個祕訣，那就是「日誌法則」。

在進入「日誌法則」的話題之前，我想針對**「夢想轉變為目標的瞬間」**進行說明。

假設你萌發了一個令你感到很興奮的夢想，但是在這個階段成功的可能性為零；後來深入思考這個夢想，並且在為了實現夢想、而將似乎能夠做得到的事情一一明確化的過程

中，「或許可以辦得到……」對於似乎有了點目信的自己產生了信任感。只要覺得有「實現的可能性」，即使只有百分之一，那就不**再是夢想**，而是「目標」；換句話說，**只要能夠認為「我辦得到！」，那它就是「目標」**，之後就只剩下做與不做的二選一了。然後，出現在堅持到底的人眼前的，是一扇名為「達成」的門扉。

將上述統整起來，如同右圖所示，像這樣做就能夠完成**「夢想的螺旋」**。首先，自己先試著寫下打從心底感到期待不已的夢想。然後如同在對焦相機的鏡頭一般，將為了實現夢想能夠做到的事明確化。寫得越明確，對自己的信任感就越發湧上來……「這個我好像做得到」；而這份信任感會催生行動，朝著實現的道路邁進。

在此，我們回頭來談剛剛提到的**「日誌法則」**。簡單講，就是**「寫到日誌上後，就會變得比較容易實現」**。將夢想寫在日誌上，接著再將為了實現夢想能夠做到的事情，也試著寫下來，這個就是「夢想的明確化」。寫在日誌上為什麼會有效果，是因為你每天都會打開日誌來閱覽；夢想每天都映入眼簾，就更容易連結到為了實現而不可或缺的「行動」上。

在拙作《超成功鋼琴教室職場大全～學校沒教七件事》中曾提出一個「100條願望清單」的建議，只是要各位寫出100條想要做的事情，然而這次請試著在日誌上寫下「100條夢想清單」。沒有任何限制，請試著想到什麼就直接寫下來；就算你覺得不可能實現，還是請寫下來，不需要顧慮寫下的是什麼夢想。接著，在每個夢想的右側寫下**「為了實現夢想，現在我能夠做到的事」**，這是「夢想的明確化」；換句話說，就是**「將夢想轉變為目標的作法」**。

舉例來說，假設你寫下了「我想要取得○○證書」，就在旁邊寫下「上網搜尋資訊」、「索取資料」、「打電話諮詢」等等，要訣在於**「將做得到的行動細分化」**，「這個的話，我做得到！」落實將細項轉化為實際行動；如果想不出可以做什麼的話，很有可能是因為你的夢想還處於模糊不清的狀態。這項思考具體可行之事的作法，就是「夢想的明確化」，是為了朝夢想邁進一步的重要工作，請大家務必要著手做做看。

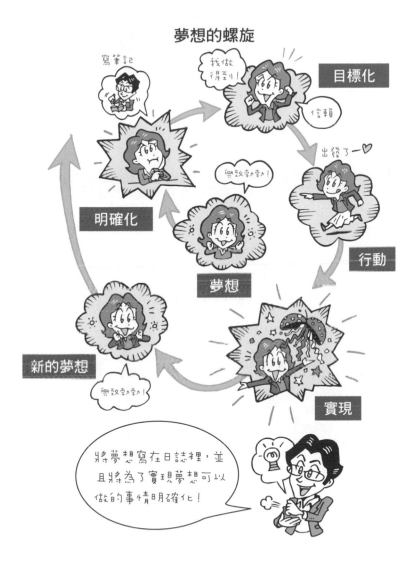

超成功鋼琴教室法則大全

6-3

如果想要達成目標

■TiPLiD 法則

為了實現夢想、目標必須要做的就是「採取行動」；藉由行動來逐步改變現況，才能更靠近目標的實現。我將為了達成目標的法則命名為「TiPLiD法則」。Ti是時間（Time）、P是場所（Place）、Li是清單（List）、D是期限（Deadline），以下讓我逐一說明。

● Ti（Time）時間

時間是平等分配給每個人的，不過，由於使用方式的不同，所得到的收穫、充實感就大不相同。重要的是，**擁有在一天當中做出高品質工作的時間**。生活習慣因人而異，

能夠擠出來的時間也是；可是我希望各位要知道「無論發生什麼事都要死守住這段時間」，即是一段「巔峰表現（Peak Performance）時間」。

以我個人為例，早上4點～7點就是我的巔峰時間。早上大家都在睡覺，很安靜，也不會因為要回覆訊息、電話而中斷工作；而且由於睡飽了，大腦正處於重新設定的狀態，就能以精神飽滿的狀態來處理工作。當然，也有人是在夜晚時才能順利完成工作。

我並不是要探討晨型人或夜型人哪一個較好，重要的是要**知道專屬於自己的「黃金時段」**，並將注意力全神貫注在那段時間中。

● **P（Place）場所**

與「時間」一起，**事先確保能使工作進展順利的「場所」，也是關鍵**。以鋼琴老師的情況來說，工作場所幾乎就是自己的家中；不過，偶爾在不一樣的環境工作，也能以新奇的心情來處理。我如果在家工作進行得不順利時，就會抱著電腦和日誌到常光顧的咖啡廳去；身處於悠閒舒適的空間裡，靈感也比較會湧現而出。最近很多咖啡廳都有提供網路服務，如果工作上需要搜尋資料，也能到那裡去。另外，移動到咖啡廳的時間，也能轉換心情、提振精神。

● **Li（List）清單**

為了達成目標，**將待辦事項條列化、逐一完成，是很重要的事**。製作「待辦清單」能夠使人毫無闕漏地做完事情的同時，也能體驗到成就感，是種非常有效的方法。在5－6也有敘述到，我每天晚上睡覺前都會寫「待辦清單」，做法很簡單，只是將隔天

應該做的事情寫在日誌上而已。這麼做的好處是：隔天早上工作的起跑速度會不一樣；

因為已經將要做的事情明確化，所以能夠立即著手處理工作。而且，或許在我熟睡的

時候，大腦也正在思索工作的處理步驟，因此能夠順利地完成清單上的工作。我深刻

地感受到：只是投資這短短的5分鐘，就能為達成目標帶來佈大的效果。

● D（Deadline）期限

據說「沒有截止期限的工作，一輩子都做不完」，反過來說，因為有了截止期限，

會產生迫切感與動力，也就比較容易抵達終點。無論是多麼細小的事情，我都會設定截

止期限，也會在方才提過的「待辦清單」上寫下截止日期。舉例來說，「打電話給○○

（9點前）」、「撰寫教材研究的電子報內容（下午2點前）」、「撰寫書籍文稿（4

／7前）」類似這種樣子。重要的是，既然設下了截止期限，就無論如何都得去執行。

藉由劃分時間，能夠半強制地提升動力，也能夠提高專注力。請各位在製作「待辦清單」

時，務必要連同截止期限一起寫下，工作一定能夠進行得很順利！

6－4

實際品嘗到成就感　■ 切丁法則

或許各位曾經看過這樣一個場景：只是將厚重的教材拿給小孩子，孩子竟然會因為厭煩而將教材拋出去。因為老師打一開始就讓孩子看不到終點，打擊了他的士氣。

各位應該有發現到，最近的鋼琴教材每一本的厚度都變得越來越薄了吧！從前必彈的教材也從 2 本一套變成 5 本一套，就是很好的例子。對孩子而言，比起要花很長的時間來學習厚重的教材，短時間內彈完較薄的教材，比較能讓他體會到成就感。像這樣，為了方便處理，把較大的目標分割成細小的數個部分後再去攻略，我將之稱為「切丁法則」。

大人也是一樣的，如果打一開始就向他揭示一個遠大的目標，就會覺得距離能品嘗

到成就感的道路過於遙遠。因此，比起這樣的作法，不如**分割成較小的目標**，今天完成

這項、明天完成那項，**動力會比較高，幹勁也能持續比較久。**

舉例來說，從未在人前彈過鋼琴的人，你叫他在能坐數百人的演奏廳開獨奏會，不

是會覺得太可怕而辦不到嗎？這時候就要先讓他在家人或是朋友方面前彈奏一曲開始，剛

開始可能會是場沒信心的演奏，接下來就可以再設定其他細項的目標：像是從頭到尾不

會彈錯、隨心所欲地演奏等等。持續累積這些小目標，慢慢地去參加沙龍音樂會這類的

演奏會，最後踏上了大舞台、舉辦獨奏會。

訂定遠大的目標固然重要，但也是因為在朝向遠大目標前進的過程中，很自然地能

去達成那些細小的目標；然而若想要不用太勉強就體會到成就感的同時，也能實際感受

到腳踏實地向前進的話，我建議要將目標盡可能地分割得細小一點。某位運動選手曾說

過這樣一句話：「積少成多是通往康莊大道唯一的方法。」我覺得他說的真是對極了！

6-5

想要實現夢想，就告訴大家

■ 選手宣誓法則

高中棒球比賽的開幕典禮上，會舉行選手宣誓。自己想要讓觀眾看到什麼樣的運動表現、想要透過比賽獲得什麼，藉由在許多人面前宣誓，下定決心要貫徹運動家精神，並且投注全身心在運動表現上──這個「宣誓」是達成目標很大的要點；**換句話說，如果有想要達成的目標，那就說出來給大家聽**，我將這個方法稱之為「**選手宣誓法則**」。

我在年初的時候會將「今年的目標」、「想要實現的事情」寫在筆記本上，另外在每週發送的電子報上，也公開自己的目標和想要實現的事情。或許有人會覺得：「不知道能不能辦得到，還告訴別人，這樣好嗎？」、「要是做不到的話，太丟臉了吧？」，

我的答案是「YES」。由於心理因素的策動，已經向其他人宣告了，就會不想推翻自己說的話；畢竟無論是誰都很討厭被認為「那個人只出一張嘴」。正因為如此，就會產生「想盡辦法也要做到！」的心理狀態，繼而連結到實現目標。**藉由督促自己，產生「無論如何都要達成目標！」的動力。**

當你宣告：「我想要做這個！」可能周遭的人會釋出善意「我會支持你的！」如此一來，

宣誓！我今年要增加一倍的學生！

就會產生「為了支持我的人，我不加油不行！」的念頭。另外，他人也可能為了幫助你實現目標，提供有利的資訊、介紹貴人給你認識等等，這些都是如果你不開口就絕對不可能得到的資訊和人脈。姑且不論能不能做到，但從這個角度來想，下定決心要去完成它，也是種做法，不是嗎？越是遠大的目標，就越要在更多人的面前宣告「我要做這個！」，才會更有效果。

6-6

適度的緊張會產生功效

■ 耶克斯—道森法則

在6-3章節的「TiPLiD法則」有提到，為了達成目標，設定截止期限是很重要的；但即使有截止期限，如果沒有「幹勁」，就不會轉換成行動，現實情況還是一點都沒有改變。另外，如果是怎麼樣也辦不到的截止期限，或許也可能變成勒死自己的細繩子。

各位知道「耶克斯—道森法則」（Yerkes-Dodson law）嗎？是由美國心理學家羅伯特・耶克斯（Robert M. Yerkes，1876~1955）和約翰・迪靈漢・道森（John Dillingham Dodson，1879~1955）所提倡的理論。兩人在訓練老鼠能夠辨別黑與



白時，如果搞錯了就會給予電擊，而隨著電流的增強，老鼠的學習效果會變好；可是當電流超過某個程度時，反而正確率會下降。根據這個實驗所推斷出來的理論可以得知：

「在出功課讓學生做的時候，給予適當程度的緊張是必要的，過多或過少都不行」。

以鋼琴演奏為例，處於適度的壓力狀態下並有學習動力時，會激盪出最佳的表現。

或許大家有過這樣的經驗：在演奏會上因為過於緊張而怯場，因此表現得非常差；相反地，如果毫無幹勁、欠缺專注力，就會變成一場無聊的演奏了吧！可以說無論哪一種都是因為沒有處於適當的緊張狀態下，才會有這樣的情況發生。

當然，由於要求的功課不同，給予學生必要的緊張程度也不太一樣。舉例來說，在自己家中練習與在能容納1千名觀眾的會場上開獨奏會，這兩種的緊張程度可是天差地別。要人在大型演出會場上不緊張，這比較困難；雖然如此，正因為面臨緊張的場合，才更要努力讓自己像在家裡彈琴時一樣放鬆心情，這是很重要的事。相反地，在家中練習時，要一邊想像自己在正式音樂會上，感受適度的緊張，這會使專注力高度集中。

重要的是，因應各種不同的場合，或緊張刺激、或放鬆舒緩，都要保持在「適當」

的狀態下。如果緊張隨之而至，那就放鬆去面對；相反地，如果久缺緊張感的時候，就要上緊發條、集中精神去處理。**知道對於自己而言的「適切緊張感」，再去著手處理，就能做出最佳的表現。**

6-7

提高決斷力的精髓在於？ ■ 菜單的 3 秒法則

有人說：人生就是一連串的決斷。透過自己的行動，才促成現在的現實情況，因此我們知道決斷力作為行動的基礎有多重要。被世人譽為成功人士的人，其特徵就是決斷的速度很快。的確，無論大事小事，如果能盡快做出最佳的決斷，就能以較少量的時間來解決問題；而節省下來的時間，就能將精力投注在其他事情上。我們可以說，磨練決斷力是使人生更加充實的關鍵。

那麼，為了磨練決斷力，我們可以做什麼呢？讓我向各位介紹一個在日常生活中就能簡單做到的練習，是我個人持續在施行的 **「菜單的 3 秒法則」** 。舉例來說，就是當你

到餐廳時，從店員手上拿到菜單後，在3秒內決定要點哪些菜；而所謂的3秒，幾乎就是看到菜單的那個瞬間。或者你可以在進到店裡前就先想好、又或許你需要靠直覺來決定。總而言之，重要的是「養成迅速做決定的習慣」。

事先練習在轉瞬間就挑選出最佳的事物，就能在關鍵時刻啪嚓地做出決斷；而迅速決斷的練習，也是迅速思考的練習。當然也有需要深思熟慮的情況，遇到這種情況時，迅速思考諸多事情、將事物排列組合後再深化思考，最後做出決斷，這些過程你也能順利地進行。

一看到菜單，就在3秒內做決定！訓練自己立刻做決定的決斷力吧！

其次的效果是和人們去餐廳的時候，當你在3秒點好餐時，大家就會感到驚訝「也太快！」，偶爾還會因為「真是有決斷力」而受到尊敬；而且能從無法做出決定的壓力下獲得解放，心情也會比較從容。搞不好受到你的影響，朋友也會啪地就決定好餐點，而省下來的時間就能夠暢快地聊天了呢！如果是和同為鋼琴老師的夥伴們一起吃飯，就能立刻進到教學的話題或是資訊的交換。雖然有時候猶豫的那段時間還滿有意思的，不過對於忙碌的鋼琴老師而言，立刻做決定的好處還是比較多吧！

請務必要從看了這本書的那天起，試著實踐「菜單的3秒法則」，你應該會實際感受到決斷力提升了。

～鋼琴教室二三事～

⑥ 職業病篇

● 聽到交誼廳的背景音樂，就開始嚴厲批評其演奏

這是同是鋼琴老師的夥伴們在交誼廳喝茶時發生的事。現場的鋼琴演奏才剛開始，「如果是我不會那樣彈呀！」、「這是不是樂譜沒有讀熟？」相當嚴格的評判持續進行中……

● 受到衝動驅使，想要向一般人表示自己是音樂相關工作者

還是鋼琴科學生的時期，最羨慕的就是抱著樂器在路上走的學生們。「我也是音樂大學的學生！」老是將紅色外皮的維也納原典版（**Wiener Urtext Edition**）樂譜抱在胸前，但是卻沒有人知道，好空虛……現在也會想要表示自己是音樂相關工作者，該不會是因為那時候的心靈創傷？

第 **7** 章 人生的法則

7-1

活在當下！ ■珍妮特法則

我在小學的時候，在無聊的課堂上會一直看時鐘，怨嘆時間幾乎沒有流逝；長大成人的現在，則是一直覺得一個禮拜在轉瞬間就過去，時間流逝得太快。應該有很多人會覺得小時候和現在對時間的感受不一樣吧！

由法國哲學家保羅·珍妮特（Paul Janet，1823~1899）提倡，其為心理學家的外甥皮埃爾·珍妮特（Pierre Janet，1859~1947）在自己的著作中介紹的「珍妮特法則」，指出「時間在心理上的長度與年齡成反比」，並表示「**隨著年齡的增長，會覺得時間過得越快**」。

對於50歲的人而言，1年是人生的50分之1；而對5歲的孩子而言，1年是人生的

161　　　　　　　　　　　　　超成功鋼琴教室法則大全

5分之1，因此很簡單的，5歲的1年就與50歲的10年相匹敵。

年底的時候，大人們的對話中多有「1年了呀，真是一眨眼就過去了呢！」；然而，卻沒有聽過孩子們之間有像這樣的談話內容。因此，可以說大人與孩子對於時間的感受不同。

如果覺得每年時間流逝得很快，或許就是因為珍妮特法則；再加上，**你會覺得時間過得很快，就是每天都過得很充實的證明**。

隨著年齡的增長，每天都過得很

珍妮特法則

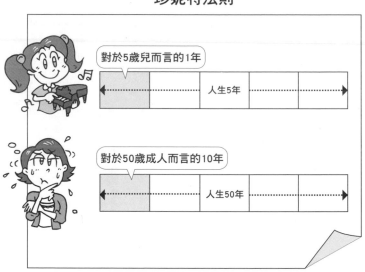

對於5歲兒而言的1年

人生5年

對於50歲成人而言的10年

人生50年

充實，這不是件很棒的事嗎？

時間是無可挽回的珍貴資產，金錢可以增加、可以儲蓄，卻只有時間不能這麼做；

換句話說，**你有多珍惜現在活著的這個瞬間，就是充實人生唯一的方式**。人類是致死率百分之百的生物，現在沙漏裡的沙子仍一點一滴地在往下墜落，當你發覺到「我還有很多時間」不過是妄想時，已經太遲了。當你發現時間比任何東西都還要珍貴時，「就能將目光擺在真正重要的事物上」、「才了解到與現在眼前這個人相處的時間是個奇蹟」。流逝的時間有多少能夠納為己用？人生中能夠創造多少充實的時間？這些才是活在這世上最重要的事情，不是嗎？

7-2
忍不住想要回饋！ ■互惠原理

在百貨公司地下街的食品販售區因為店員的推銷而試吃了一口後，就覺得「不買好像不太好呀⋯⋯」就買了，我想大家都有過這樣的經驗吧！人類會對給自己東西的人有心理負擔，**覺得不回饋點什麼不行**，這在心理學上稱為**「互惠原理」**（Norm of reciprocity）。前述的這個例子就是對於獲得了食物，則以「購買商品」作為回饋。

另外，經常幫助你的人開口拜託你時，也是會覺得很難以拒絕吧？這也是因為受到互惠原理的驅使。

越是提供資訊給他人，相應的就會收到回饋，這個我自己就實際體會過。每週我都


第 7 章 － 人生的法則


會運用電子報提供有關鋼琴教室經營的資訊，令我感到更高興的是，身為讀者的老師們也會給我「新的資訊」。我每年都會以電子報訂閱者為對象，發送「教室經營問卷」，在2014年時獲得了多達714名老師的協助。或許各位是覺得「我一直從藤拓弘老師那裡獲得那麼多的資訊，既然老師有需要，我就幫忙填寫問卷吧」，而這似乎也可以說是受到互惠原理的驅使。只是我個人發送的問卷，卻能回收到這麼多的回覆，也是我從平常就盡其所能地提供有益資訊所獲得的結果，這點我感到很自豪。

有個專有名詞叫做**「好意的回應性」**。據說原先是由於醫生以醫院的患者為目標對象來做實驗，而接收到醫生好意的患者喜歡上了醫生，因此以此結果提出了這個概念。

人類都有「想要獲得他人認同」的需求，因此理所當然地對於滿足自己這個需求的人抱有好感。**我喜歡上了喜歡我的人**，這個「好意的回應性」，是我活在這個世上想要重視的事情之一。

「施比受更有福」的原理成立的話，我希望各位實踐：**能夠付出的東西，要毫無保留地付出**。這裡並不一定只能是「物品」，笑臉也好、「感謝」的心意也好，只要是「現

在我能夠付出的東西」，什麼都可以。這份付出如果傳遞到對方的心中，肯定有這麼一天會換成自己收到笑容、獲得感謝。

重要的是，不求回報。「明明我付出了一切……」、「至今為止我做的那些都是為了什麼！」這樣的想法會降低了好意的行為的價值。如果是以得到回報為目的去做的話，留下的只會有匱乏感。舉例來說，你陪著學生去挑選鋼琴，若對於自己付出的時間與勞力，期待收到回報，你會有什麼感受呢？會覺得這個行為不是好意，不過是完成自己的義務。我只是想要這麼做而去做──當你領會了這樣純粹的想法時，人們便不是因為義務回報你，而是真正意義上的回饋於你，重點不就是這個嗎？

7-3

善的循環！ ■內心空間法則

人人的心中都有一個「空間」，總是處於平靜穩定精神狀態下的人，內心的空間也會比較充裕；總是被雜事追著跑的人，總是慌慌張張的人，內心的空間也會很緊繃，填塞了壓力、煩心事；而內心空間如果塞滿時，就會變得易怒、心情鬱悶，情緒也會不穩定，甚至會對身體造成影響。

那麼，為了舒展這個內心空間，我們能夠做什麼呢？那就是「將你的心意、想法」給某個人。將物品從房間裡清出來時，就能空出空間來放新東西；內心的空間也是一樣的，**透過給予，就能空出自己內心「接納的餘地」**。心意給出去的越多，就越有空

間接納新事物，我將這個稱為「內心空間法則」。

帶給他人勇氣的話語、溫柔的隻字片語、笑容、感謝的話、為他人著想的體貼，這一點點的小心意就會很好，而且對任何人都可以展現。越是表現出為他人著想的心意，自己內心的空間就會越來越寬敞。

舉例來說，傾聽他人說話，就是份很大的愛的禮物。專注看著對方的眼睛、有時候覆誦對方說的話再點點頭等，向對方展現出「我有認真在聽你說話」的姿態；對方沒有奢求你幫他解決問題，只要待在他的身旁、只要聽他說話、只要同理他的心，這就夠了。

比起高價的商品，這些作為是更有價值的贈禮。將意識集中在對方身上，就等同於將情意付出在對方身上。自己的內心也會因此產生與給出去的心意相等程度的空間。

隨時抱有體貼他人的心思，內心時時做好能夠付出的準備，很自然地設想「有什麼我可以為他人效勞的呢？」、「做什麼事會讓這個人感到很開心呢？」，如此一來「內心空間的法則」就會發揮作用。只是我想要這麼做而已──傳達這份純粹的心意給對方，而收到的感謝心意也能安定自己的心神。大家要知道，付出心意這件事，在經

過幾番輾轉後，最後會回到「這是為了我自己」。

7-4

一有靈感就馬上行動

■「明天再做，就一輩子都不會做了」法則

至今為止，我已經與數不清數量的鋼琴老師見過面。在這當中令我感到敬佩的是，越是有行動力的老師，越會「在靈光一閃的瞬間就去行動」；一有想法，無論如何就先從做得到的事情開始試試看。大家應該都知道，在腦袋裡想東想西，會越來越邁不出腳步，結果就會變成什麼都沒做就結束了吧！舉例來說，你正在看雜誌，發現了個很

有興趣的研習活動，當場就打電話去報名了；同為鋼琴老師的好友介紹了一本看起來

很有趣的教材，立刻就上網購買了。這些行動的背後中，**或許已經養成從觸動內心的事**

物中看出端倪的習慣；即是說，你從經驗中理解到：試著順從心中湧現的熱情後，會獲

得良好的結果。

曾經在某處聽過這樣的一句話：**「某個靈感同時浮現在3個人的腦海中，能夠獲**

得結果、領受到恩惠的，只有最先付諸於行動的那個人」。只是讓靈感留在腦子裡，價

值就是零。為了賦予靈感生命，就必須付諸於行動；而且，越是不想被他人超前的好

點子，就更需要立即行動。試著想想看：「現在這個瞬間，或許某個人已經採取行動

了！」你肯定就會變得坐不住了吧！

在靈光一閃的瞬間就去行動，還有其他的好處。想到的事情能否「成形」，就取

決於**「你有多快著手進行」**，這是很大的重點。腦海中浮現出某個好點子的瞬間，「這

個太酷了！」你會興奮不已；而這份興奮的心情，容易連結到行動上，這就是付諸於

行動的最佳時機。相反地，如果你從靈感閃現後拖了一段時間，時間拖得越久，付諸

行動的動力就會越少。

舉例來說，我知道自己是個怠惰的人，當覺得「明天再做也可以呀」的話，到了明天也會變成「不做也沒關係」。因此，我將這個法則稱之為**「明天再做，就一輩子都不會做了」**。多虧了這個法則，讓我知道了至今為止我錯過了多少個機會，因此，每當一有靈感時，我就會意識到要把想法轉換成**「現在可以做到的事，就立刻去做！」**。

任何事情都沒有完美，如果一直等待最完美的時機，就會錯失先機。無論什麼時候，「只要是靈光一閃之時」就是「最佳的時機」。

7-5

無價的禮物　　■ 笑容法則

無論是誰，在高興的時候、幸福的時刻，都會露出「笑容」；據說醫學上也有提出笑顏逐開能提升免疫力。另外面帶微笑會使大腦分泌出賀爾蒙，心情會變好；而且，笑的時候，也會釋放出與注意力、直覺感受力相關的α波（Alpha wave）。有趣的是，也有實驗結果指出，「刻意的假笑」也具有相同的效果。

應該沒有什麼人會因為笑出來而感到心情不好吧？有句話是這麼說的⋯

「不是因為幸福才笑，而是因為笑了才會變得幸福。」

長期教學生、經營教室，多少會遇到辛苦的事情、或是感到寒心的事情；你以為學生、家長懂你，不料卻被他們說三道四、受到傷害，這樣的事情也有過吧？這時候就算叫你笑，也笑不出來，只能一邊隱藏自己的內心繼續過日子，但或許會變得更痛苦。這時候不用笑也沒關係，只要稍微提高你臉頰的肌肉，稍微揚起你的嘴角就好，如此一來，應該會發現你的心情稍微穩定一些了。

人類能夠控制自己的情緒，再說得更廣泛點，自己可以選擇自己人生的理想模式。遭遇到痛苦的事實時，或許也能有從容的態度這樣轉念：「或許這是為了讓我學到某種教訓而出現在我眼前。」；也或許能轉變為感謝的態度：「這是很感恩的事。」

任何人、任何時候都能將笑容贈送給他人，而且這是最容易辦到的，不用花費半毛錢就能讓對方有好心情。笑容傳達了「我接納你、我重視你」的訊息，正因為如此，人**才會在看到他人的笑容時，很自然地也笑顏逐開**，這就是「**笑容法則**」。自己的笑容使學生、家長的表情也跟著變得明亮起來時，這個空間裡會滿溢著幸福的情感；這樣幸福的瞬間增加時，就是我們身為鋼琴指導者的人生一大樂事，不是嗎？

笑容是無價的贈禮，究竟你能送給多少人這份禮物，請務必從今天開始就試試看吧！

好高興！

SMILE♥

請收下！

7 - 6

常掛在嘴邊，世界就會改變　　■ 感謝法則

我喜歡的話語當中有一句是「托您的福」，而「托您的福」（おかげさま）的漢字是「御蔭樣」：從自己的角度看不到、難以察覺，就好比是「在樹蔭底下」的人；像這樣在「不知道的背後」支持著自己的人，也很感謝，是一句表現出日本人心意的話語。

有地方可以住、有食物可以吃、有書可以讀……這所有的一切都是多虧了有自己以外的人才得以實現。舉例來說，即便只是一本書，當然要有撰寫書籍的作者、編輯、美編設計、印刷的人、裝訂的人、將書運送到書店的人、將書擺放在書店的人、結帳的人……

一本書就會牽涉到這麼多的人。

試想你身邊所有的東西，到底會有多少人與你的生活息息相關呢？沒有人可以僅靠一己之力活下去；就算一個人生活在無人島上，當寂寞的時候，也會想到某個人的事情吧？只要是人就會一直「托某個人的福」活下去。

當一這麼想，感謝的情緒就會湧上心頭，然後很自然地就會想要開口說聲「謝謝」。

「謝謝」（ありがとう）寫作「有り難い（擁有是很困難的（有ることが難しい））」；換句話說，擁有並非理所當然，光是能夠擁有就是奇蹟一般。我們要知道：眼前有這本書、自己能夠誕生在這個世上並且活下去，已經是個奇蹟。

某位大企業的社長一直都在實踐的一件事情，令我深受感動。這位社長處事俐落，也很珍惜私人時間，是位「時間管理大師」。讓我產生共鳴的是他「善用時間的原因」，他是為了撥出**「感恩的時間」**而善用時間。動作敏捷地完成工作，空出來的「空暇時間」就用來作為感恩的時間。具體而言，據說他會利用這段時間來寫給客人的謝卡、給公司員工的生日卡片、祝賀結婚紀念日的卡片等。——業績越好，越要誠心地對客人、員工表達感謝」，聽說他每天將這個想法銘刻在心。越是像這類受到世人認可、做出龐大績效

的人，越重視感恩的心。這位社長的這份心意，也一點一滴地流淌到我的心中。

我也向這位社長看齊，開始每天實踐某件事，**那就是將「今日的感謝」寫在日誌上。**

有時候只寫一行感謝，但有時候會連續寫下好幾行字。我不是寫什麼大不了的事情，而是「孩子逐漸學會站立了」、「孩子慢慢會走路了」、「那位店員的笑容真美好」等，一些雞毛蒜皮的小事。以我個人的情況來說，我每天早上起床之後就會回憶昨天的事情，實際寫下那些感恩的小事，一旦將這樣的一段時間放在「一天的開始」，至少「今天一整天」都能以美好的心情來度過。「感情」有所「變動」，就寫作「感動」，或許說的就是：只要心行動了，就算是小事也會變得容易察覺到。

在此回到方才提到的那位社長的話題，「業績越好，越要誠心地對客人、員工表達感謝」，我們可以說這在教室經營上也是同樣的。越是在匯集了很多學生、教室處於良好狀態時，越要向學生、家長、朋友、恩師、父母、鄰居……等，誠心地說聲「謝謝您」，向這些人表達感謝。

在你眼前的人，你要說聲感謝；你沒看到的人，也要向他說聲謝謝。如此一來，和學生相處的方式、課堂上的教學方法，應該都會有很大的轉變；然後，令人感到很不可思議地，漸漸地你也會收到來自對方的「感謝」之意。**以感恩的心去與他人相處，就會收到感謝，這就是「感謝法則」。**

因為「擁有是很困難的」所以「謝謝」！

7-7

決定劇情發展的是你　　■ 人生如戲法則

在這世界上，有些人會被稱為「成功者」，像是成功完成某項大事業的人、或是成就某項豐功偉業的人。那麼，如果不是個對世界造成遠大影響的大人物，是不是就不能成為成功者呢？如果沒有名留青史，是不是就無法稱為成功者呢？我不這麼認為。我認為只要提出「我想要成為這樣理想的自己」，並且在持續努力的同時還不忘為他人做出貢獻，只要是這樣的人，無論是誰，就是一位成功者。

每個人都是「人生」這齣戲的主角，不是配角、也不是攝影師，是一直在這齣戲的「中心」扮演最重要的人物。這齣戲有趣的賣點在於，隨時都可能改變故事的情節；只

要有主角自己的思考、行動，就能直接使這齣戲劇發展下去。只要希望事情會往好的方向前進，就會這樣發展；只要為他人盡心付出，就會得到感謝，故事能夠由自己來決定。

「我將來想要成為這樣的人」、「我想要為社會、為人們做出這樣的貢獻」、「只有這件事我希望絕對要成功」，只要像這樣明確訂定自己的人生目標，人生戲的故事情節就會轉往那個方向去發展；這份持續朝向「自己的理想形象」的意志，會改變人生戲的腳本，使主角的行動轉往目標方向前進，這就是「人生如戲法則」。

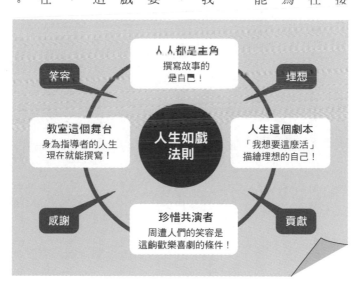

可是，為了要讓這齣戲有個快樂的結局，需要某個條件，那就是「要讓與這齣戲相關聯的所有人都幸福」。因為有自己以外的人的存在，才會為這齣戲增添色彩，只要那些人都笑得很開心、過得很幸福，身為主角的自己就自然地也會有笑容且變得幸福，反之亦然。換句話說，重視其他人的共演者，為那些人們做出貢獻，是必要的。關心他人、為了人們而活的人才會生出力量；然後，有狀況發生時，周圍的人也會不求回報地伸手助你一臂之力。

我想你也有人生的目的，「我想要向孩子們傳達音樂的美好」、「我想要成為能夠當孩子們的心靈支柱的鋼琴教師」，正因為想要用盡一生來從事這份工作，所以認為自己選擇當鋼琴教師沒有錯。今後也請以「你」這個鋼琴教師為戲劇主角，為這齣人生戲發展各式各樣的故事情節。決定這齣戲故事情節的不是別人，就是你；包含學生、家長，能使周圍的人綻放笑顏的也是只有你。一字一句的話語、一堂又一堂的課程、一日復一日的生存方式，將使這齣戲有很大的改變。**能夠創造身為鋼琴教師的人生的，不是過去也不是未來，而是「現在這個瞬間」**，這件事希望各位永遠不要忘記。

～鋼琴教室二三事～

⑦ 為什麼篇

● **大家到底是怎麼知道的呢？**
歲末年終禮都是酒

明明我從來都沒有說過「我喜歡喝酒」，中元節
（編註：日本的中元節早期在盂蘭盆節祭拜完祖先神明後，人
家會一起享用供品，演變成中元節互相送禮的習俗）或歲末
年終時送來的禮品卻幾乎都是酒。雖然我個討厭
酒，但是，鋼琴老師給人的印象很重要，我有點煩
惱這點。

● **收到小孩的告白，很不可思議**

「我好喜歡老師。」
我不知道在成人的世界裡是如何，但是在小孩子
的世界裡，我莫名地受歡迎。
「這也是我獨具的魅力呀！」
對於這樣拼命地解釋給大家聽的自己，不禁苦笑。

結語

非常感謝各位將這本書讀到最後。

在活用這本書的時候，有件事我希望各位不要忘記，那就是**身為鋼琴教師的生存意義：「一切都是為了今後的學生著想」**的這個部分。本書以「將法則運用在教室經營、課程教學上」為基礎來撰寫，不過，運用這些法則的最終目的是為了學生、為了家長、為了與教室營運有關的人們；再更廣義而言，是為了整個社會。

我們這些鋼琴教師如果綻放光芒，學生自然也會生氣蓬勃；學生如果開心彈鋼琴，對於家庭也會有良好的影響吧！若打從心底熱愛音樂，就更能享受人生的樂趣；喜愛鋼琴、喜愛音樂的人如果增加，這個世界也會變得更加開朗。我們這些鋼琴教師抱持著遠大的志向來經營教室、充實課程內容，就是偌大的社會貢獻。為此，本書試著提出「法則」作為思考方式之一。

這是我個人的私事——說來真是不好意思，從前一本書出版至今的一年半期間，「里拉音樂」的設立起了很大的變化。在2008年創業初期揭示的「為鋼琴老師提供真正有益處的資訊」的理念，在法人化後的今日，這份理念仍完全沒有改變；而且「拓展鋼琴老師的圈子」的活動，也有越來越多人知道。本公司最終的目標是，**提高鋼琴教師的社會地位**。明明鋼琴教師是這麼專業的職業，很可惜的是，在社會上還是有不少人不看重這項職業。身為專家的鋼琴教師，如果能受到更多人們的認可、能夠充滿自信與驕傲來從事這份工作，今後以鋼琴教育家為目標的年輕人們，便也能抱持著期待與憧憬來選擇這項職業。因此，我將以這樣的社會氛圍為目標，今後也持續展開我的事業。

這次這本書仍是獲得各方人士的鼎力協助，從第一本作品就很照顧我的音樂之友社的塚谷夏生女士、每次都能將書籍做得精緻美觀的編輯工藤啓子女士、提供寶貴意見的《MUSICA NOVA》（ムジカノーヴァ）總編輯岡地真由美女士，

我要誠摯地說聲謝謝。另外，我還要誠心地感謝提供珍貴資訊的梶原香織老師與馬場一峰老師。

熱情地閱讀本教室每週六發送的電子報的老師們、活躍於全日本的「鋼琴教師實驗室」會員們，我從各位身上獲得許多的聲援，真的非常感謝。我衷心祈願各位的教室經營與教學生活都能多彩多姿。

最後，我要向來我教室學琴的學生們、總是理解與協助我教室經營的家長們，真心獻上我的致謝。

——藤 拓弘

國家圖書館出版品預行編目 (CIP) 資料

超成功鋼琴教室法則大全：創業起飛七絕招 / 藤拓弘作；
李宜萍譯 . -- 初版 . -- 臺北市：有樂出版事業有限公司 , 2021.11
　　面 ；　 公分 . -- (音樂日和 ; 15)
譯自：ピアノ教室の法則術：成功への 7 つの極意
ISBN 978-986-96477-8-6（平裝）

1. 音樂教育 2. 企業管理 3. 鋼琴

910.3　　　　　　　　　　　　　　　　110018025

♪ 音樂日和　15

超成功鋼琴教室法則大全～創業起飛七絕招

ピアノ教室の法則術　成功への7つの極意

作者：藤拓弘
譯者：李宜萍
發行人兼總編輯：孫家璁
副總編輯：連士堯
責任編輯：林虹聿
封面設計：高偉哲

出版：有樂出版事業有限公司
地址：114 台北市內湖區瑞光路 583 巷 30 號 7 樓
電話：（02）25775860
傳真：（02）87515939
Email：service@muzik.com.tw
官網：http://www.muzik.com.tw
客服專線：（02）25775860
法律顧問：天遠律師事務所　劉立恩律師

總經銷：大和書報圖書股份有限公司
地址：248 新北市新莊區五工五路 2 號
電話：（02）89902588
傳真：（02）22997900

印刷：威鯨科技有限公司
初版：2021 年 11 月
定價：330 元

PIANO KYOSHITSUNO HOSOKUJUTU—SEIKOENO 7TSUNO GOKUI by Takuhiro To
Copyright ©2015 by Takuhiro To
All rights reserved.
Original Japanese edition published by ONGAKU NO TOMO SHA CORP.
Traditional Chinese translation copyright © 2021 by Muzik & Arts Publication Co., Ltd.
This Traditional Chinese edition published by arrangement with ONGAKU NO TOMO SHA CORP.
through HonnoKizuna, Inc., Tokyo, and Future View Technology Ltd.

MUZIK

華語區最完整的古典音樂品牌

回歸初心，古典音樂再出發

全面數位化

全新改版
MUZIKAIR 古典音樂數位平台

聽樂｜讀樂｜赴樂｜影片

從閱讀古典音樂新聞、聆聽古典音樂到實際走進音樂會現場
一站式的網頁服務，讓你一手掌握古典音樂大小事！

有樂精選 · 值得典藏

藤拓弘
超成功鋼琴教室改造大全
～理想招生七心法～

「為了成為理想的老師／教室，改變吧！」
想收滿埋想學生與家長、打造夢想教室？
7 個關鍵全面檢視軟硬體改造條件，
改造教室、改善業績，7 大招生心法一本收錄，
把「危機」、「煩惱」、「挫折」都變成「轉機」，
找對改造蛻變關鍵，打造「理想教室」並非遙不可及！

定價：330 元

馬庫斯·提爾
為樂而生
馬利斯·楊頌斯　獨家傳記

致·永遠的指揮大師　唯一授權傳記
紀念因熱情而生的音樂工作者、永遠的指揮明星
刻劃傳奇指揮生涯的經歷軌跡與音樂堅持
珍貴照片、生平、錄音作品資料全收錄
見證永遠的大師·楊頌斯　奉獻藝術的精彩一生
★繁體中文版獨家收錄典藏　珍貴訪臺照

定價：550 元

藤拓弘
超成功鋼琴教室職場大全
～學校沒教七件事～

出社會必備 7 要術與實用訣竅
學校沒有教，鋼琴教室經營怎麼辦？
日本金牌鋼琴教室經營大師工作奮鬥經驗談
7 項實用工作術、超好用工作實戰技巧，
校園、音樂系沒學到的職業祕訣一次攻略，
教你不只職場成功、人生更要充實滿足！

定價：299 元

音樂日和　精選日系著作，知識、實用、興趣等多元主題一次網羅

留守 key
戰鬥吧！漫畫‧俄羅斯音樂物語
從葛令卡到蕭斯塔科維契

音樂家對故鄉的思念與眷戀，
醞釀出冰雪之國悠然的迷人樂章。
六名俄羅斯作曲家最動人心弦的音樂物語，
令人感動的精緻漫畫＋充滿熱情的豐富解說，
另外收錄一分鐘看懂音樂史與流派全彩大年表，
戰鬥民族熱血神祕的音樂世界懶人包，一本滿足！

定價：280 元

福田和代
群青的卡農
航空自衛隊航空中央樂隊記事 2

航空自衛隊的樂隊少女鳴瀨佳音，個性冒失卻受人喜
愛，逐漸成長為可靠前輩，沒想到樂隊人事更迭，連摯
緣渡會竟然也轉調沖繩！
出差沖繩的佳音再次神祕體質發威，消失的巴士、左
右眼變換的達摩、無人認領的走失孩童……
更多謎團等著佳音與新夥伴們一同揭曉，暖心、懸疑
又帶點靈異的推理日常，人氣續作熱情呈現！

定價：320 元

福田和代
碧空的卡農
航空自衛隊航空中央樂隊記事

航空自衛隊的樂隊少女鳴瀨佳音，
個性冒失卻受到同僚朋友們的喜愛，
只煩惱神祕體質容易遭遇突發意外與謎團；
軍中樂譜失蹤、無人校舍被半夜點燈、
樂器零件遭竊、戰地寄來的空白明信片……
就靠佳音與夥伴們一同解決事件、揭發謎底！
清爽暖心的日常推理佳作，熱情呈現！

定價：320 元

百田尚樹
至高の音樂3：
古典樂天才的登峰造極

《永遠の0》暢銷作者百田尚樹
人氣音樂散文集系列重磅完結！
25 首古典音樂天才生涯傑作精選推薦，
絕美聆賞大師們畢生精華的旋律秘密，
再次感受音樂家們奉獻一生醞釀的藝術瑰寶，
其中經典不滅的成就軌跡與至高感動！

定價：320 元

百田尚樹
至高の音樂 2：這首名曲超厲害！

《永遠の0》暢銷作者百田尚樹
人氣音樂散文集《至高の音樂》續作
精挑細選古典音樂超強名曲 24 首
侃侃而談名曲與音樂家的典故軼事
見證這些跨越時空、留名青史的古典金曲
何以流行通俗、魅力不朽！

定價：320 元

百田尚樹
至高の音樂：百田尚樹的私房古典名曲

暢銷書《永遠的0》作者百田尚樹
2013 本屋大賞得獎後首本音樂散文集，
親切暢談古典音樂與作曲家的趣聞軼事，
獨家揭密啟發創作靈感的感動名曲，
私房精選 25+1 首不敗古典經典
完美聆賞‧文學不敵音樂的美妙瞬間！

定價：320 元

藤拓弘

超成功鋼琴教室行銷大全
～品牌經營七戰略～

想要創立理想的個人音樂教室！
教室想更成功！老師想更受歡迎！
日本最紅鋼琴教室經營大師親授
7 個經營戰略、精選行銷技巧，幫你的鋼琴教室建立黃
金「品牌」，在時代動蕩中創造優勢、贏得學員！

定價：299 元

藤拓弘

超成功鋼琴教室經營大全
～學員招生七法則～

個人鋼琴教室很難經營？
招生總是招不滿？學生總是留不住？
日本最紅鋼琴教室經營大師
自身成功經驗不藏私
7 個法則、7 個技巧，
讓你的鋼琴教室脫胎換骨！

定價：299 元

茂木大輔

樂團也有人類學？
超神準樂器性格大解析

《拍手的規則》人氣作者茂木大輔
又一幽默生活音樂實用話題作！
是性格決定選樂器、還是選樂器決定性格？
從樂器的音色、演奏方式、合奏定位出發詼諧分析，
還有 30 秒神準心理測驗幫你選樂器，
最獨特多元的樂團人類學、盡收一冊！

定價：320 元

樂洋漫遊

典藏西方選譯，博覽名家傳記、經典文本，
漫遊古典音樂的發源熟成

趙炳宣
音樂家被告中！今天出庭不上台
古典音樂法律攻防戰

貝多芬、莫札特、巴赫、華格納等音樂巨匠
這些大音樂家們不只在音樂史上赫赫有名
還曾經在法院紀錄上留過大名？
不說不知道，這些音樂家原來都曾被告上法庭！
音樂╳法律　意想不到的跨界結合
韓國 KBS 高人氣古典音樂節目集結一冊
帶你挖掘經典音樂背後那些大師們官司纏身的故事

定價：500 元

瑪格麗特‧贊德
巨星之心～莎賓‧梅耶音樂傳奇

單簧管女王唯一傳記　全球獨家中文版
多幅珍貴生活照　獨家收錄
卡拉揚與柏林愛樂知名「梅耶事件」
始末全記載
見證熱愛音樂的少女逐步成為舞臺巨星
造就一代單簧管女王傳奇

定價：350 元

菲力斯‧克立澤＆席琳‧勞爾
音樂腳註
我用腳，改變法國號世界！

天生無臂的法國號青年
用音樂擁抱世界
2014 德國 ECHO 古典音樂大獎得主
菲力斯‧克立澤用人生證明，
堅定的意志，決定人生可能！

定價：350 元

基頓 · 克萊曼
寫給青年藝術家的信

小提琴家　基頓 · 克萊曼
數十年音樂生涯砥礪琢磨
獻給所有熱愛藝術者的肺腑箴言
邀請您從書中的犀利見解與寫實觀點
一同感受當代小提琴大師
對音樂家與藝術最真實的定義

定價：250 元

伊都阿 · 莫瑞克
莫札特，前往布拉格途中

一七八七年秋天，莫札特與妻子前往布拉格的途中，
無意間擅自摘取城堡裡的橘子，因此與伯爵一家結
下友誼，並且揭露了歌劇新作《唐喬凡尼》的創作
靈感，為眾人帶來一段美妙無比的音樂時光……
一顆平凡橘子，一場神奇邂逅
一同窺見，音樂神童創作中，靈光乍現的美妙瞬間。
【莫札特誕辰 260 年紀念文集　同時收錄】
《莫札特的童年時代》、《寫於前往莫札特老家途中》

定價：320 元

路德維希 · 諾爾
貝多芬失戀記－得不到回報的愛

即便得不到回報　亦是愛得刻骨銘心
友情、親情、愛情，
真心付出的愛若是得不到回報，
對誰都是椎心之痛。
平凡如我們皆是，偉大如貝多芬亦然。
珍貴文本首次中文版　問世解密
重新揭露樂聖生命中的重要插曲

定價：320 元

《超成功鋼琴教室法則大全》獨家優惠訂購單

訂戶資料

收件人姓名：_____ □先生　□小姐

生日：西元 _____ 年 _____ 月 _____ 日

連絡電話：（手機）_____（室內）_____

Email：_____

寄送地址：□□□ _____

信用卡訂購

□ VISA　□ Master　□ JCB（美國 AE 運通卡不適用）

信用卡卡號：_____-_____-_____-_____

有效期限：_____

發卡銀行：_____

持卡人簽名：_____

訂購項目

□《超成功鋼琴教室改造大全～理想招生七心法》優惠價 260 元
□《為樂而生－馬利斯・楊頌斯　獨家傳記》優惠價 435 元
□《超成功鋼琴教室職場大全～學校沒教七件事》優惠價 237 元
□《戰鬥吧！漫畫・俄羅斯音樂物語》優惠價 221 元
□《群青的卡農－航空自衛隊航空中央樂隊記事 2》優惠價 253 元
□《碧空的卡農－航空自衛隊航空中央樂隊記事》優惠價 253 元
□《至高の音樂 3：古典樂天才的登峰造極》優惠價 253 元
□《至高の音樂 2：這首名曲超厲害！》優惠價 253 元
□《至高の音樂：百田尚樹的私房古典名曲》優惠價 253 元
□《超成功鋼琴教室行銷大全～品牌經營七戰略》優惠價 237 元
□《超成功鋼琴教室經營大全～學員招生七法則》優惠價 237 元
□《樂團也有人類學？超神準樂器性格大解析》優惠價 253 元
□《音樂家被告中！今天出庭不上台－古典音樂法律攻防戰》優惠價 395 元
□《巨星之心～莎賓・梅耶音樂傳奇》優惠價 277 元
□《音樂腳註》優惠價 277 元　□《寫給青年藝術家的信》優惠價 198 元
□《莫札特，前往布拉格途中》優惠價 253 元
□《貝多芬失戀記－得不到回報的愛》優惠價 253 元
□《華麗舞台的深夜告白－賣座演出製作祕笈》優惠價 237 元
□《穩賺不賠零風險！基金操盤人帶你投資古典樂》優惠價 316 元
□《福特萬格勒～世紀巨匠的完全透典》優惠價 395 元

劃撥訂購　劃撥帳號：50223078　戶名：有樂出版事業有限公司
ATM 匯款訂購（匯款後請來電確認）傳真專線：（02）8751-5939
國泰世華銀行（013）　帳號：1230-3500-3716
請務必於傳真後 24 小時後致電讀者服務專線確認訂單

有樂出版

11492　台北市內湖區瑞光路 583 巷 30 號 7 樓
有樂出版事業有限公司　編輯部　收

請沿虛線對摺

有樂出版

音樂日和 15
《超成功鋼琴教室法則大全～創業起飛七絕招》

填問卷送雜誌！

只要填寫回函完成，並且留下您的姓名、E-mail、電話以及地址，郵寄或傳真回有樂出版事業有限公司，即可獲得《MUZIK古典樂刊》乙本！（價值NT$200）

《超成功鋼琴教室法則大全～創業起飛七絕招》讀者回函

1. 姓名：＿＿＿＿＿＿＿＿＿，性別：□男　□女
2. 生日：＿＿＿＿＿＿ 年 ＿＿＿＿＿＿ 月 ＿＿＿＿＿＿ 日
3. 職業：□軍公教　□工商貿易　□金融保險　□大眾傳播
　　　　□資訊業　□製造業　　□服務業　　□學生　　　□其他
4. 教育程度：□國中以下　□高中 / 職　□大學 / 專科　□碩士以上
5. 平均年收入：□ 25 萬以下　□ 26-60 萬　□ 61-120 萬　□ 121 萬以上
6. E-mail：＿＿＿＿＿＿＿＿＿＿＿＿＿＿＿＿＿＿＿＿＿＿＿＿＿
7. 住址：＿＿＿＿＿＿＿＿＿＿＿＿＿＿＿＿＿＿＿＿＿＿＿＿＿＿
8. 聯絡電話：＿＿＿＿＿＿＿＿＿＿＿＿＿＿＿＿＿＿＿＿＿＿＿
9. 您如何發現《超成功鋼琴教室法則大全～創業起飛七絕招》這本書的？
　　□在書店閒晃時　　　□網路書店的介紹，哪一家：＿＿＿＿＿＿
　　□ MUZIK AIR 推薦　　□朋友推薦
　　□其他：＿＿＿＿＿＿
10. 您習慣從何處購買書籍？
　　□網路商城（博客來、讀冊生活、PChome...）
　　□實體書店（誠品、金石堂、一般書店 ...）
　　□其他：＿＿＿＿＿＿
11. 平常我獲取音樂資訊的管道是……
　　□電視　□廣播　□雜誌 / 書籍　□唱片行
　　□網路　□手機 APP　□其他：＿＿＿＿＿＿
12. 《超成功鋼琴教室法則大全～創業起飛七絕招》，
　　我最喜歡的部分是……（可複選）
　　□第 1 章　招募學生的法則　　□第 2 章　經營教室的法則
　　□第 3 章　課程教學的法則　　□第 4 章　金錢的法則
　　□第 5 章　工作的法則　　　　□第 6 章　達成目標的法則
　　□第 7 章　人生的法則　　　　□前言　　□結語
13. 《超成功鋼琴教室法則大全～創業起飛七絕招》吸引您的原因？(可複選)
　　□喜歡封面設計　　□喜歡古典音樂　　□喜歡作者
　　□價格優惠　　　　□內容很實用　　　□其他：＿＿＿＿＿＿
14. 您希望我們未來出版何種書籍？
　　＿＿＿＿＿＿＿＿＿＿＿＿＿＿＿＿＿＿＿＿＿＿＿＿＿＿＿＿
15. 您對我們的建議：
　　＿＿＿＿＿＿＿＿＿＿＿＿＿＿＿＿＿＿＿＿＿＿＿＿＿＿＿＿
　　＿＿＿＿＿＿＿＿＿＿＿＿＿＿＿＿＿＿＿＿＿＿＿＿＿＿＿＿
　　＿＿＿＿＿＿＿＿＿＿＿＿＿＿＿＿＿＿＿＿＿＿＿＿＿＿＿＿